ARTISTAS MORROCOTUDOS Y SUS OBRAS DESPAMPANANTES

Enrique Gallud Jardiel

ARTISTAS MORROCOTUDOS Y SUS OBRAS DESPAMPANANTES

Copyright © 2019 Enrique Gallud Jardiel
Todos los derechos reservados.

ÍNDICE

El intuitivo arte rupestre	9
El hierático arte egipcio	17
Las divertidas artes mesopotámica, persa y hebrea	23
El medido arte griego	31
El imitador arte romano	41
El balbuciente arte prerrománico	49
El pomposo arte bizantino	57
El geométrico arte árabe	63
El rechoncho arte románico	67
El esbelto arte gótico	73
El refrescante arte renacentista	85
El abarrotado arte barroco	111
El hortera arte rococó y el cursi arte neoclásico	131
El tremebundo arte romántico	145
El aburridísimo arte realista	159
El simpático arte impresionista	171
El anticuado arte modernista	181
El incongruente arte del siglo XX	191

EL INTUITIVO ARTE RUPESTRE

La cultura paleolítica tuvo como arte primera la pintura, aunque el sistema de compra-venta era distinto del que hoy conocemos.

Cuando el marchante de turno conseguía convencer a un ricachón (que lo era por posesión de una colección de hachas dentadas) de la necesidad de hacerse con una pintura porque era el último grito, el comprador tenía que mudarse a vivir a la cueva donde se hallaba ésta, vaciándola de sus moradores por procedimientos expeditivos y más bien sangrientos. Esto tenía el principal inconveniente de que dificultaba mucho el coleccionismo.

La temática de la pintura rupestre es mucho más clara que cualquier «ísmo» de las vanguardias, hay que reconocerlo. En ella, los «paleos» (una variedad de «líticos», como más tarde serían los «neo») se representaban a sí mismos cazando con gran facilidad lo que no habían podido atrapar en la vida real, evitándose así importantes frustraciones. Porque es lo que ellos decían: si el arte no nos ayuda a escapar de las duras realidades de la vida, entonces no sirve para maldita la cosa.

Por estas escenas de caza embadurnadas en las paredes se ha llegado a suponer que aquellos hombres mataban animales y se los comían. ¡Qué va! Na-

da más lejos de la verdad. Algún fortachón afortunado sí puede que matara alguna vez a algún bicho, pero eso era un caso aislado que se contaba luego de abuelos a nietos. Por lo general, ningún hombre primitivo conseguía cazar nunca nada. La gente se alimentaba de basura, carroña, animales muertos y otras materias reciclables que se encontraban por las inmediaciones de las cuevas y que preferimos no mencionar en absoluto en aras del buen gusto.

El contenido de las pinturas nos dice mucho sobre la *psiquis* de aquellas gentes. Los ciervos aparecen como inmensamente más grandes que los humanos, lo que indica que les daban mucho miedo. Los jabalíes tenían con frecuencia seis patas, signo inequívoco de que aún no se habían inventado las matemáticas. Los humanos que figuran en estas pinturas no es que sean muy estilizados: es que están muy delgados por comer poco, como ya hemos explicado.

Hay, en general, dos estilos pictóricos reconocible. Uno muestra escenas con un montón de personajes: muchos hombres disparando muchas flechas a muchos animales. Suelen ser imágenes en color negro, hechas probablemente con el corcho quemado de alguna botella vacía de «Anís del Mono».

El otro estilo, policromado y de tonos marronáceos, no queremos saber con qué se hizo. Suelen ser figuras grandes y solitarias: robustos bisontes que vagan por las praderas sin parar de comer la alfalfa prehistórica. Son representaciones muy realistas, en donde a los bisontes se les ven hasta las moscas que

les acompañan a todas partes, pese a lo mucho que intentan espantárselas con el rabo.

Diríamos nombres de cuevas famosas, pero no nos apetece en este momento.

En el Neolítico se inventan formas nuevas de arte, porque las antiguas estaban ya todas inventadas, aunque todavía sin proyecciones. Una de estas variedades es la cerámica, concretamente orinales y escupideras, que por aquella época ya estaban haciendo mucha falta, puesto que las cuevas estaban hechas una pena.

Lo interesante son los dibujos que los proto-alfareros insertaban en esas vasijas. Cuando el barro estaba aún fresco, hacían marcas de adorno presionando la pieza repetidamente con algún hueso del dedo de un pie de algún pariente finado y deglutido, añadiendo así el toque artístico a una industria en exceso utilitaria. Ciempozuelos, en la península Ibérica, tiene buenos ejemplos de vasos más o menos campaniformes decorados de esta forma original.

El metal también daba para mucho. Se usaba el oro y la plata para fabricar objetos de lujo, como brazaletes, diademas y fíbulas[1]. También se empleaba el oro para hacer cadenas con las que sujetar a los prisioneros de guerra. Cuando se escapaban y se marchaban con las cadenas era una ruina, por lo que se comenzaron a fabricar de hierro.

[1] Que no sabemos lo que son, pero sí sabemos que se fabricaban, sin lugar a dudas.

Éste se utilizaba también para lanzas, espadas y para la parte de abajo de los cinturones de castidad.

Pero el arte prehistórico por excelencia —aunque algo tardío, eso sí— fue la arquitectura, que era al parecer exclusivamente decorativa, pues aquellas construcciones no servían para nada. El menhir era lo menos que daban de edificio. Se trataba de una sola piedra puesta de cualquier manera en cualquier sitio. Se empleaba principalmente para quedar con los amigos. «Nos vemos mañana junto al menhir grande», se decían, por ejemplo.

Luego estaba el trilito: dos menhires con un tercero transversal. Se inventó para guarecerse de la lluvia, pero bajo él te calabas igualmente.

El dolmen consistía en varios menhires cubiertos por una losa de gran tamaño. Pero los hombres de esta época, los muy tontos, metían en ellos los cadáveres y ellos se quedaban fuera, helados de frío.

En cuanto a la escultura —o sea, al arte de hacer chocar una piedra contra otra con diferentes resultados— se reducía a representar a unas señoras gordas y sin narices a las que algún bromista denominó «Venus». La obesidad de estas vénuses o bien era signo inequívoco de fertilidad o bien la representación hiperrealista de que las mujeres eran las que mejor comían. Se hicieron también, sin duda, estatuas de varones, pero algún movimiento radical feminista del tiempo debió de destruirlas, porque no ha aparecido ninguna por ningún lado.

Hablemos sólo un poco (porque tampoco es cosa

de aburrir al lector) del prehistoricismo español, que es lo que nos pilla más cerca.

Los que se han dedicado a estudiar la pintura rupestre en España (por no haberse topado en su vida con ningún otro tema más interesante en el que ocupar sus horas de vigilia) afirman al unísono que hay dos escuelas pictóricas: la naturalista y la estilizada. La primera, en la zona franco-cantábrica, está constituida por unos bicharracos gordos y lustrosos, cuyos dibujos se popularizaron en unas cajetillas de tabaco, marca «Bisonte», aludiendo al hecho de que los que fumaban esos cigarrillos eran todos muy machotes. Se trataba de dibujos de varios colores, o, mejor dicho, en varios tonos del mismo color (rojo), lo que indica que cada vez que preparaban las pinturas hacían la mezclas con *detritus* un poco diferentes.

La escuela estilizada se llama así porque todas las figuras están más delgadas, algo lógico sí se considera que estamos hablando de las cuevas de la zona levantina, donde la dieta mediterránea dotaba a sus habitantes de un alto grado de silfidez. Aquí aparecían ya representados hombres (monigotes, para ser más precisos) lanzándoles flechas a unos ciervos que hacían todo lo cérvidamente posible por huir de ellos. Entendemos que se tenían que cazar muchos, pues los ciervos estaban también muy delgados y ofrecían poca carne aprovechable. Hay que recalcar el alto grado de sinceridad de estos pintores rupestres, que mostraban una gran cantidad de flechas clavadas en el suelo. Es decir, por cada saeta con la que acertaban a un animal, reconocían haber lanzado diez o doce

con muy mala puntería. Esto no sucede, por ejemplo, en las pinturas rupestres de Francia, donde los cazadores galopaleolíticos presumían de que todas sus flechas daban inexorablemente en el blanco.

En cuanto a las construcciones reconocemos que en la península no faltan, ya que tenemos dólmenes para dar y tomar, como los de las cuevas de Menga o del Romeral. En las Baleares encontramos los *talayots*, que no son una variedad local de torrijas, sino unas torres que servían para subirse y ver lo que se estaba cociendo.

También había *navetas*, una especie de fosos para enterrar colectivamente a los que se iban muriendo, porque hacer una tumba para cada uno era demasiado trabajo.

La primera aportación de la cultura hispana a la cultura europea fue el vaso (campaniforme), porque ya entonces no nos ganaba nadie a pimplar.

En cuanto al arte ibero... (en buena lógica deberíamos dedicar un capítulo entero a esta sección, pero, realmente, hay tan poquitas cosas que no merece la pena hacerlo, así es que las pondremos aquí).

Los iberos se dedicaban principalmente a construir armas y lo decorativo no les tiraba mucho, que digamos. Tallaron, eso sí, estatuas ganaderas (cerdos, toros y otros animales indefinidos conocidos bajo el amplio nombre de «verracos»). Eran divinidades protectoras que servían, además, para saltárselas al hacer gimnasia. Los *Toros de Guisando* son famosos porque aún no se han roto. La *Bicha de Balazote* o la *Leona de*

Bocairent son otros ejemplos verraquiles y no nombres de cupletistas de los años veinte, como bien pudiera parecer.

La arquitectura de este tiempo es más bien funeraria: sepulcros y necrópolis de todos los tamaños, formas y colores. Aunque parezca mentira, estas muestras culturales se encuentran en Albacete, concretamente en el poblado de El Castellar.

Estatuas también hay unas cuantas, como la *Dama de Baza* en Granada, la *Dama de Elche* o la *Gran Dama*, que ahora mismo no nos acordamos de dónde está, pero que también resulta impresionante, a juzgar por alguna foto que le han hecho.

Y eso es todo. El origami no se había inventado aún, aunque sí el ikebana, del que muchos ejemplos han llegado inexplicablemente hasta nosotros.

EL HIERÁTICO ARTE EGIPCIO

Los egipcios eran un pueblo muy pesimista, porque todos sus habitantes estaban firmemente convencidos de que se iban a morir. Por ende, sus artes se hallaban dedicadas en gran medida a embellecer en lo posible el *transitum intermundi*, más conocido como estiramiento de la pata.

Su arquitectura consistía mayormente en tumbas para aquél que se las podía permitir, pues eran un rato caras. A estas tumbas las llamaban «moradas del Ka», por alguna razón que se nos escapa.

Eran edificios muy sólidos y sin ratas ni cucarachas. Estaban hechos en piedra berroqueña y a prueba de incendios, porque en ellos no había nada que ardiese.

Ha llegado hasta nosotros el nombre de un célebre arquitecto de aquellos tiempos: Imhotep, al que, sin embargo y pese a su fama, se le caían todos los edificios, dando lugar a innumerables pleitos que fueron la comidilla de la XVIIª dinastía.

El tipo de construcción más frecuente (no nos referimos a las asquerosas e infectas casas de barro y caña donde vivía el 99% de la población) eran los templos, regentados todos ellos por un tipo *standard* de sacerdote calvo, alto y delgado como su madre.

Estos templos tenían delante una avenida o *dromos*, bordeada de esfinges, todas de muy mal gusto, que llegaba hasta el *pilono*, que no era nada malo sino una puerta grande con forma de pirámide sin acabar (lo que se conoce en las tediosas clases de geometría como «pirámide truncada»). Si querías entrar en el templo, no tenías más remedio que pasar por allí y contemplar, quieras que no, las amenazadoras esfinges.

Si el presupuesto faraónico lo permitía, se construían también dos obeliscos, a poder ser verticales (los obeliscos horizontales no quedaban tan bonitos como los otros), que se colocaban a ambos lados de la puerta y no delante, porque si se ponían delante entonces no dejaban pasar a la gente. En estos obeliscos se tallaban esculturas jeroglíficas, hieráticas o demóticas (según el grado de alfabetismo del arquitecto), con invocaciones a los dioses, alabanzas al Padre Nilo y chistes de médicos, que gustaban mucho allí.

Cuando el faraón era un redomado vanidoso (cosa que venía ocurriendo ininterrumpidamente desde el 3197 a.C.), mandaba que se pusieran también en la puerta dos estatuas regular de grandes que le representaban a él y a su esposa preferida, sentados, para no cansarse, ya que se trataba de que aquella construcción durase siglos.

Había luego un gran patio porticado, con diversas estancias a los lados para que los sacerdotes del templo durmieran la siesta preceptiva en aquel clima

cálido.

A continuación venían varias salas hipóstilas... (Bueno, no venían. En realidad las salas se estaban totalmente quietas y eras tú el que tenía que moverse para entrar en cualquiera de ellas. Es sólo una manera de expresarse.) Dichas salas ostentaban columnas que sostenían cosas y cosas sostenidas por columnas. Las columnas podían ser palmiformes, si tenían forma de palma; papiriformes, si tenían forma de papiro, o etcéteriformes, si tenían forma de otras cosas. Estos recintos, si se les pedía con educación, permitían el acceso al santuario de la divinidad, donde sólo podían entrar los sacerdotes y el Faraón, porque era un lugar tan pequeño en el que no cabía nadie más, so pena de transformarse aquello en el camarote de los hermanos Marx[2].

Todos los templos eran arquitrabados y se mantenían a base de subvenciones de la Subdirección General del Patrimonio Histórico, dependiente del Ministerio de Cultura Faraónico.

Los templos más célebres de Egipto fueron el de Ipsambul, los del Luxor y Karnak, y el de Deir-el-Bahari, mandado construir por la reina Hatsepsut, que entonces se llamaba de otra manera (el templo, no la reina), y en donde estaba prohibido llevarse comida al interior y hacer fotografías con *flash*.

La otra construcción egipcia típica era la tumba.

[2] Ya saben: la famosa escena donde se agolpa un montón de gente en un pequeño cuarto y que aparece en la película *Lo que el viento se llevó*.

Según Diodoro de Sicilia —un historiador griego más cursi que original—, para los egipcios «la casa era un lugar de paso y la tumba, una mansión eterna».

Obligatoriamente la tumba o mastaba tenía que tener tres recintos o estancias, llamadas también salas o habitaciones y, en algunas ocasiones, cámaras o aposentos, cuando no cuartos o habitáculos. Uno era para el Ka y las estatuas; otro se destinaba al oratorio y, en el tercero, si había suerte, se le hacía un huequecito a la momia de turno.

Había tres tipos de tumbas: de primera, de segunda y tercera, según los dineros del muerto. También se dividían estas tumbas según otro criterio, por el que se hablaba de mastabas, pirámides e hipogeos. Explicaremos en qué consistían para que los lectores se ahorren el coste del viaje a Egipto y la molestia de tener que aprenderlo por ellos mismos.

La mastaba era una pirámide truncada, lo que indicaba que el presupuesto se había acabado antes de terminarla. Se hallaba decorada con bajorrelieves y pinturas, muchas de ellas bastante obscenas. Era el sepulcro preferido de los funcionarios adinerados.

Cuando se ponía una mastaba encima de otra, se acababa teniendo una pirámide escalonada, que quedaba muy resultona. La de Sakkara, construida por el Imhotep de marras, es la más famosa.

Las pirámides, en forma de pirámide, eran de ladrillo en un principio. Pero un amiguete de un ministro de un faraón, que tenía una cantera a nombre de su cuñado, consiguió convencer al monarca de que

en piedra la tumba duraría más y los dioses le mirarían con respeto cuando se largase al otro mundo. Así es que comenzaron a construirse en piedra para contento del amigo del ministro, de su cuñado y del ministro mismo, que no dejó de cobrar su parte, como a todo el mundo le parecerá lógico y razonable.

Las pirámides no eran huecas o, si lo eran, lo eran muy poquito: tan sólo tenían un pasillito estrecho que conducía a un pequeño cubículo donde cupiera la momia. La idea era utilizar tanta piedra como fuera posible.

Las pirámides de Keops, Kefrén y Mycerinos son las más famosas y las que menos se han movido de su sitio desde que las construyeron. Los ingleses —que se llevaron medio Egipto al Museo Británico sin encomendarse ni a Dios ni al diablo— no pudieron con ellas. Tuvieron la idea de desmontarlas, llevárselas a cachos a Londres y volverlas a montar allí, pero la compañía de mudanzas les pedía un precio abusivo y, al final, abandonaron el proyecto.

Finalmente están los hipogeos, que algunos confunden lamentablemente con los himeneos, que son una cosa bien distinta. Un hipogeo es una tumba excavada en la roca, aprovechando cualquier talud rocoso de ésos que parece que no sirven para nada. Tienen una ventaja sobre las pirámides y es que no hay que construir casi nada y los costes se reducen. Los faraones pretextaron adoptar esta forma de enterrarse diciendo que así sus tumbas no serían profanadas por los invasores, pero eso era mentira: lo hacían

para ahorrar.

Junto a Tebas, en el Valle de los Reyes, hay varios hipogeos que se pueden visitar siempre y cuando el turista se desplace hasta allí en persona.

Otra forma de arte egipcio que no debemos olvidar si no queremos incurrir en la maldición de Horus —que tiene muy mala uva para estas cosas— es la escultura. Las había para todos los gustos y, si no la había como tú la querías, la podías encargar y te la hacían a tu gusto, aunque, ¡claro!, tenías que esperarte unos meses hasta que te la tenían acabada.

Las esculturas egipcias son extremadamente hieráticas, como está mandado. Es más: si no eran hieráticas, nos atrevemos a decir que no eran egipcias en absoluto. Suelen estar de pie, con la cabeza erguida, los brazos pegados al cuerpo y los pies en el suelo. Algunas tienen la mirada fija en el infinito y otras muestran los ojos cerrados, como si les hubiera entrado arenilla del desierto.

Podían estar hechas en distintos materiales. Las de madera policromada eran las más corrientillas. También las había de piedra caliza y de granito. Se realizaron algunas muy bellas con miga de pan, pero no han llegado hasta nosotros porque, probablemente, se tuvo que echar mano de ellas durante algún año de escasez.

Si tuviéramos que mencionar alguna escultura famosa de este arte nos veríamos en un apuro, pero saldríamos del paso hablando de la *Esfinge de Gizeh*, el *Coloso de Menón* (que representa a Amenophis III an-

tes de que engordara), el *Escriba sentado* (la primera glorificación de la burocracia) o el *Busto de Nefertiti*, en el que el escultor la representó tan fea que consiguió que la faraona ordenara de inmediato que le sacaran los ojos sin más contemplaciones.

Un si es no es de la escultura son los bajorrelieves, también muy típicos de esas latitudes. En realidad, son más bajos que relieves y te tienes que agachar mucho para verlos bien. Representan escenas de dioses pesando los corazones y los hígados de las almas de los muertos o momentos de la vida cotidiana del faraón de turno, impartiendo justicia en la corte, bañándose o jugando a «escaleras y serpientes» con alguno de sus ministros.

La pintura egipcia manchaba mucho, por lo cual no se popularizó demasiado y las gentes para embellecer sus domicilios preferían el papel pintado.

Sólo la conocemos por algunas miniaturas sueltas, insertas en el *Libro de los muertos* y que te ponen los pelos de punta. En la necrópolis de Fayún hay frescos (no nos referimos a los vendedores de baratijas) de carácter naturalista y paisajístico, que permiten reconstruir la vida de los egipcios gracias a las escenas que representan. (Cuando lo primero que se dice de una pintura es que nos permite conocer esto o lo otro, lo que se nos quiere indicar sutilmente es que no se puede decir nada mejor de ella y que la pintura es muy fea.)

Tanto los pintores como los bajorrelievistas no habían oído hablar de la perspectiva ni en sueños,

como ustedes ya se habrán figurado.

LAS DIVERTIDAS ARTES MESOPOTÁMICA, PERSA Y HEBREA

Como los libros hay que dividirlos de alguna manera y no es conveniente dedicar un capítulo entero aquellas cosas de las que no se sabe casi nada, juntamos aquí en montón las artes de varias culturas, para no complicarnos la vida.

En Mesopotamia florecieron por primavera dos culturas: la de los caldeos, pacíficos y cultos, y la de los asirios, violentos y animales de bellota. Los segundos se merendaron a los primeros, como ya ustedes se habrán podido imaginar. Las manifestaciones culturales de los los asirios se pueden dividir en tres: la arquitectura, la escultura y la cerámica esmaltada. La música no prosperó, porque los mesopotamos tenían todos un oído enfrente de otro.

Su arquitectura se subdividía a su vez en dos tipos: arquitectura sólida y arquitectura menos sólida, también llamada «endeble». Les hablaremos de la sólida, porque de la otra no han quedado vestigios de importancia.

Los edificios solían construirse a base de tres elementos principales: el adobe, el ladrillo y el sudor de los obreros que manejaban los dos primeros materiales. Esto no es una metáfora, sino algo literal; de

hecho, parece ser que el sudor era lo que daba consistencia real a la construcción y que sin él las paredes se hubieran venido abajo como si hubiera soplado el lobo del cuento de *Los tres cerditos*.

En estas obras públicas se usaba mucho el arco (sobre todo para asaetear a los albañiles que hacían el vago), así como la bóveda. Sin embargo, y para compensar, no había columnas, porque la fábrica de columnas que tenía entonces el monopolio quebró por aquellos días y no pudo suministrar a tiempo los pedidos, por lo que los edificios se tuvieron que pasar sin ellas.

Los ladrillos se esmaltaban por el procedimiento de verter esmalte sobre ellos y solían ser de color verde y azul, que —todo hay que decirlo— son dos colores que combinan horrorosamente. Pero no hay que ser excesivamente exigentes con personas que vivieron hace tantísimos años, cuando aún no se habían inventado ni el «Nescafé» ni el agua mineral.

También abundaban por allí los bajorrelieves, que servían para dar relieve a los bajos de los palacios y templos, principales construcciones de las que se tiene noticia por *La Hoja de Nínive*, el periódico con más tirada de aquella época y que incluía los mejores crucigramas y las viñetas más divertidas.

Los palacios eran verdaderas ciudades amuralladas, con sus panaderías, burdeles, sus tiendas de empeños y todo aquello que hace que una ciudad lo sea. Tenían forma cuadrangular, para que los ciudadanos que habían bebido demasiada cerveza pudieran ali-

viarse en los rincones. Las construcciones se levantaban (temprano) sobre unas plataformas que las mantenían libres de inundaciones y para subir a las cuales había que enfrentarse a unas escalinatas preciosas e interminables, que dejaban a los ciudadanos echando el bofe después de escalarlas.

Los palacios de Sanaquerib en Nínive y de Asurbanipal en Nimrub son una verdadera monada y merece la pena que alguien los visite, siempre que no seas tú.

En cuanto a los templos. ¿qué podríamos decir que no resultase demasiado previsible? Tendríamos que mencionar los *zigurat*, que consistían en una superposición de terrazas, cada una más pequeña que el anterior, hasta que se acababan los metros cuadrados. Se las conocía como «la montaña de Dios», porque cuando llegabas a la parte más alta generalmente decías «¡Dios, qué cansancio!» o algo por el estilo.

Estos *zigurats* o zigurates (la Academia seguro que preferiría 'zigurás', como 'carnés' o 'chalés') estaban tan altos que, para que se hagan una idea, diremos que servían de observatorio astronómico en una época en que aún no se habían inventado las lentes de aumento.

En la última terraza estaba la imagen del dios, gozando de la tranquilidad y el silencio que proporciona la soledad. La torre de Babel fue, sin duda, un *zigurat* con los planos mal dibujados.

La escultura era más bien realista, salvo cuando los toros tenían cinco patas, algo relativamente fre-

cuente. Debió de cumplir una función decorativa, porque no se nos ocurre para qué otra cosa puede servir una escultura, la verdad.

Las imágenes estaban hechas en alabastro, aunque se prefería el mármol negro, que era un color más sufrido y no había que estarlo frotando todo el tiempo para evitar que se pusiera cochambroso.

Han llegado hasta nosotros esculturas de reyes presumidos, como Sargon II y otros. Abundaban —como ya hemos dicho y los lectores recordarán si leían con atención— los bajorrelieves, empleados para adornar las entradas. Eran escenas de la vida cortesana (banquetes, francachelas y escenas de cama) o bien estampas cinegéticas (reyes que atraviesan tranquilamente con su espada a leones rampantes y cosas por el estilo). Los animales les salían mejor que los humanos, que aparecían siempre con unas barbas de las que se les había olvidado quitarse los rulos.

Las representaciones más famosas son las de los toros alados, efectuadas por escultores o bien muy imaginativos o bien totalmente borrachos.

En cuanto a la cerámica esmaltada, todos ustedes saben perfectamente lo que es y no se lo vamos a explicar. Simplemente indicaremos que en su mayoría eran ladrillos de colorines que se pegaban en las paredes para hacer bonito.

El arte persa fue un verdadero sincretismo (léase «batiburrillo») de elementos griegos, egipcios, caldeos y de Las Hurdes. De los griegos tomaron la arquitectura arquitrabada y de los caldeos, la abovedada. He-

cho esto, se quedaron un tiempo dubitativos sin saber cuál de las dos emplear. Esto es lo que te sucede cuando te dedicas al robo sin tener de antemano un plan preparado sobre qué harás con lo robado.

Todos los que saben algo del tema (seis o siete señores, a lo sumo, y eso siendo optimista) afirman que la mayor originalidad del arte persa es el uso de la cúpula sobre trompas.

Las construcciones persas son de carácter más cortesano que otra cosa: palacios sobre plataformas amuralladas. Carecían de templos, lo que siempre era un ahorro.

Los palacios de Ciro en Pasargarda, el de Artajerjes en Susa y el de Darío en Persépolis, tenían unos propíleos que tiraban de espaldas. Mostraban toros alados con cabezas humanas tocadas con unas tiaras adornadas con piedras preciosas así de grandes.

Los pórticos eran de inspiración hitita o hititoides (esta última palabra es invención nuestra y hemos escrito a la Real Academia Española para que la acepte y la incluya en el próximo diccionario).

Los persas sí tenían columnas, a las que les podías dar la vuelta si te apetecía. Estaban rematadas por un capitel con una cesta de hojas de lechuga o bien por dos toros arrodillados y unidos por el torso, que no se podían separar y se veían obligados a permanecer para siempre en aquella posición poco airosa.

La escultura persa muestra también toros alados

(¡qué falta de originalidad!) y también relieves historiados. En la roca de Behistun hay uno que muestra la victoria de Darío I sobre un rey u otro, con una inscripción trilingüe que sirvió para descifrar la escritura cuneiforme y entender los libros de recetas de la antigua Persia.

Los frisos más destacados que hay en Persia —el de los arqueros y el de los leones— ya no están en Persia, porque los franceses los robaron con toda desfachatez y se los llevaron al Museo del Louvre.

En cuanto al arte hebreo hay que decir que no es demasiado exuberante, puesto que se trata de un pueblo que pasó muchos siglos yendo de acá para allá y no tuvo tiempo de dedicarse actividades de ésas que no dan dinero.

El arte hebreo carece, pues, de originalidad y se limita a coger las corrientes artísticas de los egipcios, los asirios y los caldeos, que les salían gratis. El mismo templo de Jerusalén, con toda su fama, lo diseñó un fenicio. Constaba de un gran patio porticado con una puerta para entrar, que daba acceso a otro patio igualito al anterior. Después estaba el santuario y pare usted de contar.

EL ARCHIMEDIDO ARTE GRIEGO

El arte griego tiene muy buena prensa, eso no se puede negar. Todavía hoy, mucha gente, en vez de irse a la playa de vacaciones a pasarlo bien, se va a Grecia a sudar viendo ruinas, cascotes y columnas caídas y hechas cisco, porque eso viste mucho.

Hablaremos pues, de todo esto, pero no lo haremos de sopetón, sino preparando antes al lector con datos sobre otras dos culturas mediterráneas muy parecidas y en las que los griegos se inspiraron bastante, por no decir que las copiaron alevosamente.

En la isla de Creta —que advertimos que se llama así por haber surgido de las aguas en el periodo cretáceo, no por tener un porcentaje de cretinos mayor que otros lugares del globo, como algunos han insinuado— se desarrolló el arte minoico (que también se puede llamar minoano, aunque no sabemos de nadie que lo haga). Fruto maduro de este arte fueron los palacios famosos por sus estucos y por unas pinturas murales donde se veía indefectiblemente a individuos delgados dando saltos. Se cuentan entre los más destacados el palacio de Knosos, el de Hagiatriada y el de Faistos, de donde viene la palabra 'fastuoso', que tendría que haber sido 'faistuoso', como ustedes se habrán imaginado. Estos edificios estaban medio perdidos y sólo se les veía la la punta del campanario, hasta que los arqueólogos los desenterraron, les qui-

taron el polvo con una brocha y los dejaron limpios como una patena.

Otra muestra del arte cretense eran las cerámicas, decoradas con plantas, algas, estrellas de mar y un gran número de pulpos de alegres colores con los ojos muy abiertos, en un estilo naturalista que no lo hay mejor.

La orfebrería tampoco se retrasaba (queremos decir que no se quedaba atrás) y produjo los llamados (no se sabe por qué) Vasos de Vafio, donde aparecen jóvenes que doman toros, soldados que vuelven del combate con un gran dolor de pies y exuberantes sacerdotisas que se ajustan el corpiño, todo ello hecho con una soberana maestría.

Junto con la civilización minoica se desarrolló la micénica, aunque no demasiado cerca, porque ésta se encontraba más bien por los alrededores del Peloponeso. Era un pueblo de navegantes que no creía demasiado en llevar estatuas en los barcos, por lo que lo único que hicieron fueron puertas y murallas, no especialmente bonitas. La Puerta de los Leones, perteneciente a las ciclópeas murallas de Micenas, muestra un par de osos, lo que nos despista. También hay allí una tumba que se puede visitar: la del Tesoro de Atrio; pero no se hagan ustedes ilusiones porque el tesoro ya hace tiempo que se lo han llevado.

Y pasando ya al meollo de lo greco, diremos que se inicia hacia el siglo VIII a.C., apogea en el V a.C. y hacia el II a.C. ya está de capa caída por culpa de Roma, que conquista la Hélade e impone sus mode-

los estéticos, infinitamente más feos, que triunfan porque entonces, como ahora, los horteras estaban en mayoría.

Si a bote pronto tuviéramos que pensar en un tópico gordo sobre el arte griego, elegiríamos ése que dice que destacó por su sentido de la proporción y la medida.

La arquitectura griega era arquitrabada, lo cual es la manera culta de decir que no conocían el arco y la bóveda ni de oídas. Se trataba principalmente de templos, porque las casas de la gente normal —con excepción de las de algunos ricachones— eran cuchitriles y casi no merecían el nombre de edificios.

Hallamos en ellas elementos sustentantes y elementos sustentados, como es lo lógico y lo práctico. El primero consistía sobre todo en columnas, que se fabricaban en diversos estilos para que los tallistas no se aburriesen haciendo siempre lo mismo. En la columna, la base se llamaba basa (¡con lo fácil que hubiera sido llamarla sencillamente por su nombre!); la parte de en medio, fuste, y la de arriba, capitel. El estilo dórico de columna era el más serio y estirado (y como no tenía adornos, el más barato). El estilo jónico se caracterizaba por un capitel del que colgaban lo que parecían unos rulos de pelo. El corintio solía tener un capitel que era una cesta de la compra de la que sobresalían algunas verduras de temporada.

La parte sustentada tenía un arquitrabe (de ahí lo de arquitrabado, como supondrán), un friso (que podía tener triglifos, metopas y cosas aún más raras) y

una cornisa a la que no convenía asomarse mucho, por si te caías. Sobre todo ello se ponía un frontón, en el que se jugaron algunos memorables partidos de pelota.

Cuando se tenían hechas las suficientes columnas, se plantaban en el *pronaos* o vestíbulo, que daba paso al *naos*, la alcoba donde dormía la divinidad. Se construyó también el *opisthodomos*, donde se guardaba el tesoro del templo y, para que nadie se lo llevase, a esta habitación no se le hacían puertas ni ventanas.

El templo griego no servía para la reunión de los fieles —que tenían que encontrarse en cualquier bar cercano— ni para el culto, que se hacía fuera, en la explanada que había delante del templo, siempre y cuando no lloviese. Era la casa de la divinidad y del tesoro, por lo que casi nadie la visitaba nunca y así no había que fregar el suelo a menudo. Estos templos eran de reducidas dimensiones, sobre todo si se los compara con el Gran Cañón del Colorado.

Se construían con bloques de piedra o mármol. Era un mármol valiosísimo y precioso, pero de esto no se enteraba nadie, porque solían pintarrajearlo con colores azules y rojos.

El templo más famoso es el Partenón de Atenas, erigido en honor de la diosa Palas Atenea, que lo inauguró en su día cortando una cinta y dando un discurso que se hizo interminable. Lo mandó construir Pericles, para celebrar una victoria sobre los persas —que era algo que ocurría muy de higos a brevas—, pero no lo pagó el, sino que esquilmó a los

atenienses, que no tuvieron más remedio que aguantarse y apoquinar. Los arquitectos fueron Ictinos (siglo V a.C.) y Calícrates (470-420) —aunque los planos los hizo el primero, mientras el segundo se tumbaba a la Bartola— y el escultor, Fidias (480-430). De la empresa que se llevó la contrata no se conoce el nombre, aunque seguro que se forró a base de bien.

Hubo otros templos que la gente no recuerda porque se llamaban cosas difíciles de pronunciar. En la acrópolis de Atenas se acumularon muchos tesoros artísticos. Allí estaba el Erecteión, construido por el famosísimo Filocles con sus propias manos y casi sin argamasa, y el Odeón, donde todos los sábados se proyectaban películas de Hitchcock. Ambos eran bonitísimos y el templo de Victoria Aptera tampoco era manco.

La escultura griega se dividió en cuatro periodos: el primero, el segundo, el tercero y el cuarto. Evolucionó desde un estilo hierático, rígido e inexpresivo, hasta uno tan naturalista que a las figuras se les veían hasta las varices y los granos de acné, todo ello muy elegante, eso sí.

Primero aparecieron las *xoanas* o esculturas en madera, que mostraban vigorosos atletas y muchachas de prometedora sonrisa y caderas más amplias de lo necesario. Luego vinieron los frontones del templo de la diosa Afaia, en Egina, con escenas bélicas y muchos soldados dando lanzadas a diestro y siniestro. Más tarde, ya en el periodo clásico, aparecen artistas vanidosos que comienzan a firmar sus

estatuas para que la posteridad se acuerde de ellos de alguna manera (como nosotros nos estamos acordando ahora, por ejemplo).

Tenemos a Mirón (480-440) como especialista en estatuas en movimiento (aunque esto pueda parecer muy difícil de conseguir). Su obra más famosa es el *Discóbolo*, que arroja lejos de sí un *single* con la *Macarena* de Los del Río, por lo que es multitudinariamente aplaudido.

Policleto (¿?-420) tampoco desmereció de Mirón y cinceló el *Canon* o *Dorífero*, un prototipo varonil que se parece bastante a Paul Newman y cuya cabeza mide ocho veces el cuerpo o al revés.

Fidias era peor escultor que los otros dos, pero su agente era más activo y le consiguió mejores contratas. Trabajo muy duro con varias Palas (Ateneas, queremos decir) y esculpió también un Zeus de oro y marfil para Olimpia que le quedó precioso.

Del periodo postclásico es Scopas (380-330), inventor de la escultura de terror, porque su friso del Mausoleo de Halicarnaso te pone los pelos de punta y te causa una angustia indecible. Su efigie de Meleagno no debe verse a solas, sino acompañado por alguien mayor que tú y, preferiblemente, cogido de la mano.

Lisipo (390-318), por el contrario, es muy dulce. Trabajó para Alejandro Magno y modeló un nuevo *Canon*, más delgadito, llamado el *Apoxiomeno* o el *Atleta limpiándose con la estrigila*, que no sabemos lo que es, pero nos vamos a enterar ahora mismo, buscando la

palabreja en el Diccionario de la Real Academia Española, si es que viene.

En cuanto a la pintura griega nos la tenemos que imaginar, pues no tuvieron la precaución de ponerle barniz y ya se ha descolorido toda, por lo que poco se puede decir. No queda nada de ella, salvo los dibujitos de los vasos de cerámica, los mosaicos romanos que copiaron los frescos griegos y las referencias literarias. Estamos hasta la coronilla de leer lo bueno que era Apeles con los pinceles, pero no tenemos forma de saber si es cierto o si simplemente le pagó a una agencia de publicidad para que hiciera sonar su nombre.

En estas pinturas —por lo que colegimos— aparecían figuras oscuras sobre fondo claro y también figuras claras sobre fondo oscuro, a gusto del artista. Estos pintores dominaban la perspectiva y la anatomía mucho mejor que más tarde en el arte románico, lo que realmente no es mucho decir. Su temática consistía primordialmente en los sempiternos señores que saltaban por encima de los toros y en el dios Zeus saltando encima de las ninfas, como tenía por costumbre.

La cerámica era muy bella, aunque tenía el inconveniente de que al beber de cualquier vasija se te quedaba en la boca el sabor de la pintura. En la Grecia antigua hay tres tipos de cerámica: la dipylónica, la melanográfica y la eritrográfica, aunque el lector no tiene obligación de aprenderse estos nombres, que mencionamos sólo para presumir de cultura. Los re-

cipientes están llenos (por fuera) de grecas (¡claro!), espirales, ajedrezados, estrellas y otros simbolitos curiosos. A veces se muestran escenas de caza, deportivas etc., por lo que sabemos que los helénicos hacían todo lo posible para no aburrirse. Brigos (siglo V a.C.) fue un famoso ceramista. Las autorías de la mayor parte de las grandes obras de arte se le cuelgan a Brigos.

El arte griego no se quedó quieto y sin dar la lata, sino que se movió incesantemente y se extendió por todo el Mediterráneo. Como de los viajes se aprende mucho, este arte añadió elementos nuevos a su carácter y se hizo más complejo, teatral y suntuoso, por el influjo oriental, que siempre tiende al boato y a la farfolla. Ahora, en vez de serenidad y equilibrio, se comunicaba dinamismo emoción y neurastenia.

El arte helénico se envalentonó y ya no hizo sólo templos y algún que otro palacio ocasional, sino que se atrevió con faros, puertos, diques y casas de huéspedes. El Faro de Alejandría, en Alejandría, es un ejemplo de faro. La Biblioteca de la susodicha ciudad también era muy cuca. Y del altar de Zeus en Pérgamo, ni qué decir.

La escultura prescinde de la belleza y muestra personajes grotescos y deformes, como el grupo de *Laocoonte y sus hijos* o el *Niño luchando con la Oca*. Exagera la anatomía, produciendo hinchazón muscular y mostrando esguinces en piedra. El *Coloso de Rodas*, de la escuela del mismo nombre (porque estaba en el mismo sitio), fue una gran obra, pero el torso y la

cabeza pesaban demasiado y acabó por romperse a la altura de las canillas y precipitarse al vacío, hundiendo unos cuantos barcos que estaban fondeados tranquilamente en el puerto sin meterse con nadie.

Las esculturas más famosas pertenecen a este helenismo tardío. Podemos mencionar la *Venus de Milo*, la *Victoria de Samotracia*, y el *Negrito bailando*, de la escuela alejandrina. La escuela pergamina (de Pérgamo) contribuyó con el *Galo moribundo*, que no deja de tener su aquél.

EL IMITATIVO ARTE ROMANO

Los romanos copiaron a los griegos, pero los griegos nunca se atrevían a protestar, porque los romanos entonces les sacudían a modo, pues eran un pueblo más fuerte. Esto puede parecer una simplificación, pero es lo que pasó.

La arquitectura romana tiene un ligero toque etrusco, que se percibe con sólo mirarla. Era grande, majestuosa y de riqueza extraordinaria. Dejaba entrever que los romanos sabían muy bien cómo cobrar impuestos y que los sestercios no escaseaban. Los edificios eran imponentes, aunque no tenían lavabos y tenías que ir al campo, ni más ni menos que como sucedía en otras culturas.

Se inventaron otros dos tipos de columnas, para añadir a los ya existentes: la tosca (llamada también toscana) y la compuesta (o mezclilla de varias formas). Es en estas columnas donde aparece por primera vez el astrágalo, al que ya se estaba echando en falta.

En el entablamento había metopas y bucranes, puestos allí a posta por unos arquitectos con mala idea. En general, las partes de arriba de los sitios se destacaban por ser aparatosamente grandes y pesadas, como si los arquitectos presumieran, diciendo: «¡Mira que paredes tan bien hechas hemos sabido construir que estos techos tan pesados no se nos

caen!»

En cuanto a los materiales de construcción, empleaban la sillería, que no era de enea, sino de piedra, y una argamasa de gran consistencia, hecha a base de piedras y cantos muy rodados unidos por un cemento elaborado a base de prisioneros de guerra y esclavos en mal estado.

Los templos romanos eran una mala versión de los griegos, a semejanza de sus dioses, que también eran los mismos perros con distintos collares. Se hacían de planta rectangular o bien circular, dependiendo de que el arquitecto hubiera nacido en un día par o impar. Se levantaban sobre un alto *podium* o basamento. Tenían su *pronaos*, su *naos*, su *cella* o santuario y, muchos de ellos, hasta cuarto de huéspedes.

Son famosos el templo de Fortuna Virilis, en Roma, el de Vesta, también en Roma, y el de Cori, que está en otro lugar que no Roma. Merece la pena mencionar el inmenso panteón de Agripa, dedicado a todos los dioses, porque a Agripa no le gustaba quedar mal con nadie.

También había construcciones funerarias, tan caras como las de hoy. Un ejemplo de ellas sería el sepulcro de Cayo Sestio. La tumba de los Escipiones, en Tarragona, sería otro ejemplo. El Golden Gate de San Francisco, sin embargo, no lo sería.

Luego tenemos la típica casa romana a la que no sabemos si incluir o no en el catálogo de las obras de arte, porque las mujeres del Imperio las tenían puestas con un extremo mal gusto. Baste decir que eran

rectangulares, con habitaciones a los lados y un patio dentro, porque la idea de poner el patio fuera de la casa no acabó de cuajar.

A los arquitectos romanos les gustaban las construcciones públicas, que se pagaban mejor. Había basílicas de planta rectangular y con tres naves, aunque sin marineros. Había termas —bastante feas, todo hay que reconocerlo— pero muy agradables y útiles. Se construyeron teatros (aunque sin escenario) en los que la *scaena* era siempre la misma columnata. Se erigieron anfiteatros, que no eran teatros anfibios construidos bajo el agua, sino teatros dobles, para que los gladiadores gladiasen cómodamente. Había naumaquias, que no eran infecciones del pulmón, sino algo parecido al estanque del Retiro, para simular combates navales. Había asimismo circos, donde los carros y los caballos corrían que se las pelaban. Y también puentes y acueductos, todos llenos de arcos de medio punto, que eran una gran aburrición.

Daríamos nombres, pero realmente no nos da tiempo, porque tenemos una cita importante dentro de muy poco y nos tenemos que ir yendo.

(*Al día siguiente, continuamos la descripción de la arquitectura romana.*).

Como a los romanos les gustaba mucho presumir, construían monumentos para conmemorar cualquier victoria bélica por pequeñita que fuera. Así, todo el Imperio quedó lleno de arcos de triunfo, como el de Tito, el de Trajano, el de Constantino y el de otros muchos señorones. Consistían en un gran mar-

co de puerta, sin puerta, que ni siquiera estaba unido al resto de la muralla, por lo que su utilidad era computable a cero. Cuando los ejércitos llegaban a un sitio tenían que tener la suficiente puntería como para pasar por el agujero aquél. A veces, en vez de un hueco, nos encontramos con dos, tres o hasta cuatro y nos preguntamos si no hubiera sido mejor que con ese dinero extra se hubiese comprado una puerta para el hueco principal.

También hubo columnas conmemorativas, que no eran otra cosa que lo que su mismo nombre indica. Es célebre la columna Trajana, decorada con relieves de forma helicoidal, que narran las gestas de Trajano. Lo malo es que desde abajo no se ve nada de lo que hay tallado arriba y como no hay forma humana de subirse a ellas, te quedas sin saber qué hazañas hizo el susodicho en sus primeros años: sólo puedes ver lo que hizo más abajo, esto es, al final de sus días.

La escultura romana, ¡oh, casualidad!, también está copiada de la etrusca y de la griega. Sus principales manifestaciones son el retrato (de encargo) y el relieve más o menos histórico.

Los retratos se los hacía todo aquel que podía permitírselo, como medio de ser recordado por la posteridad, pues aunque se escribían crónicas y biografías, en aquella época nadie daba un sestercio por la literatura, a la que no le concedía ningún futuro. Personalidades de Roma, como Pompeyo, Julio César, Octavio, Marco Aurelio y Numidio (un carnicero

enriquecido) se mandaron hacer no uno ni dos sino hasta media docena de bustos para colocar en todos los rincones de sus casas, con el fin de que no cupiera ninguna duda de quién era el cabeza de familia.

En cuanto a los relieves históricos, eran de una calidad satisfactoria en lo formal y totalmente decepcionantes en el fondo, porque los tallistas se inventaban las batallas para encajarlas en sus diseños. Si los guerreros que esculpían llevaban, por ejemplo, el brazo levantado y las espadas enhiestas, no cabían en el friso, por lo que las espadas se sustituían por tirachinas, que ocupaban menos espacio. O cuando se cansaban de tallar guerreros, metían en medio de la multitud a un hipopótamo que les abarcaba medio friso y así acababan antes. Luego, los estudiosos se han quedado perplejos en muchas ocasiones al ver estas estampas bélicas. Tampoco era infrecuente que, para gastar una broma, cualquiera de estos tallistas presentará a algún pretor romano con tres ojos, con dieciocho dedos en un pie o con unos coquetos y favorecedores pendientes en las orejas.

Con referencia a la pintura ha de decirse que los romanos pintaban con piedras, pues destacaron por los mosaicos. Estas obras las hacían los esclavos, porque los artistas patricios no tenían paciencia para estarse años enteros pegando pedacitos de piedra de distintos colores. Se representaban historias mitológicas, con muchos monstruos que te daban un susto cuando te despertabas por la noche y salías al pasillo para ir a por un vaso de agua. La *Batalla de Isas*, en Pompeya, es un mosaico famosísimo. ¡Ah! ¿Que us-

tedes no habían oído hablar de él? Bueno, nosotros no tenemos la culpa de que la cultura general de los lectores sea deficiente. El mosaico es famosísimo y basta. En Ampurias hay uno que se llama el *Sacrificio de Ifigenia*, en el que se ve a Júpiter en forma de toro raptando a la ninfa Europa y llevándosela por los aires, por lo que nos preguntamos quién fue el merluzo que le puso al mosaico un título que no tenía nada que ver con lo que en él se representa.

Tampoco estaría bien que nos olvidáramos de los frescos romanos, y no nos referimos a los guías que acompañan a los turistas y los llevan a esas tiendas típicas donde les clavan. Los frescos son pinturas en las paredes, generalmente perspectivas arquitectónicas, en rojos y amarillos, que adornaban los salones de los nobles.

En los frescos se distinguen cuatro estilos, aunque si hemos de serles sinceros, nosotros no los distinguimos, pues todos nos parecen iguales. Los hay en las casas señoriales de Herculano y de Pompeya, donde se pueden visitar previo pago. Pero tampoco se hagan ustedes muchas ilusiones: no son nada bonitos y si los hemos mencionado aquí es para que luego no se diga que éste es un libro incompleto y chapucero.

Dentro del mundo romano, o más bien debajo, en las catacumbas, se desarrolló un subestilo, por llamarlo de alguna manera: el arte paleo-cristiano, que era el de los cristianos que eran paleos, es decir, antiguos.

Surgió más bien en el Oriente helenístico, donde se erigieron algunas salas basilicales (no muy derechas, por cierto), como la del Tell Um, en Siria. Estas basílicas tenían un atrio o patio anterior, una sala rectangular dividida en tres o cinco naves y un ábside o testero, donde se encontraba el altar si se buscaba bien. Las cubiertas eran planas como Castellón. Si los fieles engordaban y el edificio se quedaba pequeño, se le podían añadir unas naves supletorias, los triforios, llamadas así porque cada una tenía tres forios.

Basílicas famosas son San Juan de Letrán, Santa María la Mayor, San Pablo Extramuros y alguna otra que no nos molestamos en mencionar, porque con las tres anteriores ya se habrán hecho una idea.

La escultura cristiana era de un primitivismo que tiraba de espaldas. Bien porque se hiciera con prisas o porque los escultores fueran todos bizcos, el caso es que son bastante deficientes. Ellos mismos se dieron cuenta y dejaron de esculpir personas para dedicarse únicamente a hacer sarcófagos tallados, donde los defectos anatómicos de las figuras parecían importarle menos a los que los ocupaban. El sarcófago de Junio Basso en Rávena ha sido muy fotografiado y virado en sepia.

Donde este arte paleo-cristiano destaca, si hemos de decir la verdad, es en la pintura, de tipo simbolista. Se hacía en los muros y las bóvedas de las galerías de las catacumbas, con el objetivo principal de protegerlas de la humedad.

Los pintores usaban técnicas impresionistas, sóli-

das escaleras y brochas de pelo de mofeta. Les gustaban especialmente las figuras orantes. Entre ellas encontramos a *Daniel tranquilizando a los leones*, al *Buen pastor*, etc. Y luego había bastantes bichos: pavos reales juntando los picos, pajaritos acarreando ramitas (para construirse el nido), corderos plácidamente acomodados sobre los hombros de un pastor que los lleva de acá para allá, peces que transportan sobre el lomo una cesta con panes en un precario equilibrio, otros peces nadando cerca de un ancla pero sin acercarse mucho, por si las moscas, etc.

Este capítulo sobre el arte romano nos ha salido más corto que otros, pero también era un arte más feo, por lo que la cosa no deja de tener su justicia poética.

EL BALBUCIENTE ARTE PRERROMÁNICO

Los pueblos invasores que le dieron la patada definitiva al Imperio romano tuvieron, no obstante, un serio problema: ¿cómo iban a denominar a su arte y a su cultura? Entonces un crítico de la época tuvo un sueño premonitorio en el que a las formas artísticas de unos siglos después se las denominaba «románico», con lo que el problema se resolvió por sí solo. Su arte sería prerrománico y así lo hemos venido conociendo.

Bien es verdad que hay quien dice que ese arte no existió un absoluto, porque no aparece en muchos libros de historia. Pero el que algo no aparezca en los libros no quiere decir que no exista. Nosotros, sin ir más lejos, no aparecemos en ningún libro de los que mencionan a los especialistas en historia del arte y les podemos asegurar que sí existimos.

El arte prerrománico es como una crema de natillas romanas a la que se le ha puesto encima una galleta bizantina. Las hordas germanas, en realidad, sólo conocían el arte portátil;

esto es: tatuajes, extraños cortes de pelo y unos curiosos diseños geométricos que la mugre y los churretes iban dejando en la piel de los guerreros. Tales diseños solían venir en tonos vivos, como el color rojo vino, el color salsa de tomate, etc.

Los primeros a los que mencionaremos (por ser los más brutos y temernos sus iras si se enfadan) son los ostrogodos, que les sacudieron a los hérulos y establecieron su capital en Rávena, donde hicieron construir edificios que no se cayeran hasta que los inquilinos no los hubiesen acabado de pagar.

Su caudillo, Teodorico, se hizo erigir un palacio que tenía hasta alguna ventana que otra, lo cual dará idea de su lujo y esplendor. Con una certera visión de futuro también se mandó construir otro palacio para más adelante, aunque algunos se empeñan en definirlo como un mausoleo. Estaba cubierto por un monolito de unos doce metros de diámetro, por lo que le costaron más los portes y la instalación que la pieza misma, sin contar las propinas. Nos produciría un placer inenarrable poder describir estos dos monumentos ostrogódicos, pero, lamentablemente, no se han conservado de ellos más que dos fotos y están bastante borrosas, por lo que no sabemos cómo eran.

En cambio, de la Basílica de San Apolinar Nuevo —otra joya ostrogoda— sí conocemos detalles, gracias al folleto que te entregaban cuando pagabas la entrada para visitarla y que sí ha llegado hasta nosotros. Por él sabemos de la vida de San Apolinar, pero no se preocupen que no se la vamos a contar aquí.

Si el arte ostrogodo fue espléndido —a decir de los que los vieron y nos lo han descrito cuando les hemos preguntado—, el merovingio fue «el no va más». Estos señores supieron imitar tan a la perfección las construcciones romanas y bizantinas que nos hacen sentir hasta desprecio por los originales copiados. Si entras en la iglesia de San Germán de los Prados, en París, te quedas muy boquiabierto y patidifuso. Y si lo haces en el Baptisterio de San Juan de Poitiers, la boquiapertura y el patidifusismo son ya extremos. En ellos hay por todas partes armas, fíbulas y placas esmaltadas tan preciosas que están pidiendo que las arranques, las escondas debajo de la chaqueta y te dirijas a escape a cualquier tienda de empeños. Estos nobles merovingios realmente sabían vivir y sus tumbas están llenas de joyas nuevecitas. (Un momento; rectificamos: si las joyas estaban nuevecitas es que no las habían lucido, usado y gastado en vida. Así es que tampoco sabían vivir, a fin de cuentas, porque no tiene sentido guardar tus tesoros en un cofre sin disfrutar de ellos durante toda tu existencia y dejarlos luego a merced de cualquier asaltatumbas.)

El sepulcro de Childerico en Tournai es famoso precisamente por la cantidad de joyas que lo adornan. Junto a cada una de ellas está el recibo de compra, para que nadie pueda decir que eran robadas o de dudosa procedencia.

Cuando los romanos se hartaron de vivir en las Islas Británicas (cosa que no les reprochamos en absoluto, pues les entendemos perfectamente y a aun simpatizamos con ellos), los germanos anglosajones

se quedaron con los terrenos por el artículo 27 y establecieron diversos reinitos. En ellos surgió como un hongo el arte anglosajón, que consistía precisamente en la orfebrería eclesiástica y la ilustración de los códices. ¿Y qué es la orfebrería eclesiástica, se dirán ustedes? Pues básicamente joyas para el exclusivo uso de los eclesiásticos presumidos: tiaras cardenalicias, anillos de ésos que tenía que besar todo el mundo, etc.

En cuanto a los códices, eran los tebeos del momento, porque a todos se les hacían muy pesados los libros sin dibujitos. Así es que se desarrolló un arte de angelotes, diablos, campanas y muchas otras cosas para poner en los márgenes y ahorrarse texto. Muchas de estas ilustraciones rozaban lo macabro, daban bastante miedo e inhibieron de la lectura a varias generaciones.

También mencionaremos que es muy famoso el tesoro de Sutton Hoo, pero que nos ahorquen si sabemos por qué.

En Irlanda se desarrolla un arte monacal, pues los monjes eran los únicos que tenían dinero para pagarlo. En arquitectura traducen en piedra las primitivas construcciones de madera (¡huy!, «traducen en piedra», ¡qué cursilada se nos ha escapado!). La escultura consta de unas cruces enrevesadísimas llenas de relieves y entrelazados en forma de laberinto que no hay manera de saber dónde empiezan y dónde acaban.

Se inventan un arte suntuario que se tenía que

pagar a plazos. Un buen ejemplo es el valioso cáliz de Ardagh, hecho con 354 piezas de oro y plata, con incrustaciones de ámbar, vidrio y esmaltes. Curiosamente, esta pieza presenta unos huecos donde parece que tenían que haber habido otras piedras preciosas. Quizá algún oficiante se las fue tragando mientras simulaba que bebía el vino consagrado. Pero nosotros no queremos ser mal pensados y preferimos creer que el presupuesto se quedó corto y no llegaron a ponerse las piezas cuando el cáliz se fabricó. La campana de San Patricio, apóstol de Irlanda, también hubiera costado sus buenos dineros si alguien se hubiera decidido alguna vez a comprarla.

La pintura se desarrolla enormemente en los códices y los artistas escoceses son los primeros en descubrir que mezclando el rojo con el verde sale un color muy feo que se parece a algo que preferimos no mencionar. Este estilo decorativo celta lo llevaron los monjes al continente y lo soltaron allí para que procreara en libertad. Esto dio lugar a la miniatura carolingia, que llego en su tiempo a ser más conocida que Luis Aguilé.

En Durrows y Kells hay unos famosos evangela..., evangiela..., (¡canastos!, ¡qué palabreja más complicada!), evangila..., evangeliarios (¡eso es!, ¡por fin!) en este precioso estilo.

Cogemos carrerilla y, de un salto, pasamos de nuevo al continente europeo para hablar del arte visigodo, que estaba fuertemente inspirado en modelos hispanorromanos y bizantinos, porque no lo iban a

inventar todo ellos.

La arquitectura visigoda consta únicamente de iglesias, porque a los cuchitriles donde vivía la gente normal no se les podía llamar arquitectura. Eran iglesias —decimos— de pequeñas proporciones, porque entonces la gente estaba muy flaca y cabían muchas personas en muy poco sitio. Todas tenían una planta de cruz latina (las iglesias, no las personas), a excepción de las que la tenían de cruz griega y de aquellas otras que ostentaban la forma que más le apeteció al que las hizo.

Las columnas eran burdas imitaciones del estilo toscano, sólo que en lugar de capiteles con hojas de acanto, vemos una especie de macetas de las que sobresalen hojas de cardo borriquero. Se emplea el arco de herradura, quizá como homenaje a los burros de carga, a los que los visigodos tenían especial cariño. A estos arcos los llamaron visigodos, en un fracasado intento de adjudicarse la paternidad. La jugada no les salió bien y enseguida comenzaron a llegar unos señores de Siria y de Asia Menor —los verdaderos inventores del arco susodicho— que les pusieron muchos pleitos, por lo que los visigodos se hubieran arruinado en costas y multas si los tribunales hubieran servido para algo. Bien verdad que los jueces no tuvieron más remedio que condenarles, porque las pruebas eran abrumadoras. Pero los indultaron luego a todos, porque para eso eran de los suyos.

Mencionaremos que usaban también ventanas germinadas y ábsides rectangulares, por si a alguno se

le enciende alguna lucecita y lo entiende.

La iglesia de San Juan de Baños, en Palencia, tiene una planta basilical y una legión de jardineros que cuidan de ella para que no se les seque.

Saltamos hasta la iglesia de Santa Comba, en Orense, de planta de cruz griega. Otros monumentos del mismo estilo pero con menos ratones son la sacristía de San Pedro de la Nave, en Zamora, y San Fructuoso de Montelios, que, por el contrario, no está en Zamora.

La escultura visigótica la conocemos porque nos hemos tomado el trabajo de estudiarla, ya que de otro modo quizá nos hubiera pasado desapercibida. El caso es que sólo se encuentra (si se fija uno mucho) en los relieves de los capiteles, predominando las decoraciones geométricas, las espirales ésas que te marean si las miras muy fijamente, los círculos, las rosetas y también los diseños botánicos (en forma de bota). En los capiteles de San Pedro de la Nave hay algunas representaciones humanas, pero todas tienen indefectiblemente un número de brazos y piernas o bien superior o bien inferior a lo que es anatómicamente recomendable.

En los escritorios de los monasterios visigodos floreció la pintura y con esto queremos decir que los frascos de colores se llenaron de moho, porque los usaban de higos a brevas. Podemos mencionar las ilustraciones del Pentateuco de Ashburnham y pare usted de contar. En la iglesia de Santa María de Tarrasa hay *graffitis* de la época, que mencionamos aquí

para rellenar.

En cambio, en orfebrería los visigodos eran unos hachas. El tesoro de Guarrazar, en Toledo, es un primor. Se trata de once coronas votivas de oro y plata, enriquecidas con piedras preciosas, perlas y acciones de la Telefónica. Su precio es incalculable y su trabajo, finísimo. Las coronas estaban destinadas a que el rey se pusiera una distinta cada día de la semana y se hicieron once porque entonces la cultura general dejaba mucho que desear.

EL POMPOSO ARTE BIZANTINO

Bizancio. ¡Ah, Bizancio! ¡Ciudad misteriosa! ¡Imperio exótico! ¡Lugar de lujo y esplendor! No podemos evitarlo: al mencionarte se pulsa nuestra cuerda sensible y nos ponemos poéticos.

La verdad es que Bizancio, en los siglos de los que les hablamos, era un lugar tan cochambroso como cualquier otro sobre la faz del planeta. Sin embargo, desarrolló un arte *sui generis* que sirvió para que, por comparación, el Imperio de Occidente pareciese aún más hortera.

En el arte bizantino, las influencias greco-romana y las concepciones artísticas de los pueblos orientales se juntaron. ¡Qué se juntaron!: se dieron un achuchón que rayaba en lo erótico-pornográfico. El resultado estuvo bien, pues juntó el lujo y la riqueza del arte imperial con el sentido utilitario y funcional. ¡Los edificios bizantinos no se caían! Esto era prueba innegable de su superioridad sobre otros pueblos.

Este arte se caracterizó por el simbolismo religioso (del que no podías librarte aunque quisieras), la exaltación de los valores cromáticos (una forma cursi y enrevesada de decir que a los bizantinos les gustaban los colorines) y la estilización antinaturalista (un burdo pretexto que permitía que pintaras las figuras tiesas y del tamaño y proporciones que te apeteciera, sin tener que preocuparte de la anatomía y esas za-

randajas).

El estilo arquitectónico bizantino comienza en la época de Constantino (ya saben de qué año les hablamos; y, si no lo saben, pregúntenle a alguien que sí lo sepa) para alcanzar su esplendor bajo Justiniano[3].

La arquitectura conserva los órdenes clásicos, las columnas, el arco de medio punto y la técnica abovedada. Entonces, si todo era lo de siempre, ¿qué diantres aporta el arte bizantino? Ahora lo contaremos: no hay que amontonarse.

Las principales novedades se refieren al uso sistemático de la cúpula. Se ponían cúpulas hasta en los cuartos de baño. Para poder colocar las cúpulas sobre los arcos se inventaron las pechinas, que no es algo que se le eche el arroz, sino unos triángulos esféricos hechos *ad hoc* para sostener lo antedicho. También desarrollaron el capitel cúbico o pirámide truncada puesta del revés (porque si no la truncas no se mantiene en equilibrio sobre la punta). Predominaba la planta basilical griega, porque eso de que cada lado de la cruz tuviese una medida distinta resultaba muy lioso. Había decoración musivaria (aunque debería llamarse 'mosaicosa', pues de eso se trataba, a fin de cuentas, de mosaicos por todas partes: el suelo, los muros, los techos y el alicatado de las cocinas).

Las obras más representativas fueron los templos, los palacios y las tiendas de ultramarinos.

[3] No es que Justiniano estuviese subido a horcajadas encima de toda la arquitectura: «bajo Justiniano» quiere decir «en tiempos de Justiniano».

Entre las iglesias triunfa plenamente Santa Sofía, construida por Antemio de Trales (474-558) e Isidoro de Mileto (442-537), aunque el segundo no cobró las horas extraordinarias. La pasta la puso Justiniano. Es un edificio inmenso, con una colosal cúpula de nosecuantos metros de diámetro y algunos más de altura, con multitud de salidas de incendios y dos guardarropas. Hay un montón de kilos de mármoles polícromos y mosaicos de oro y esmalte, que parecen salidos de un cuento de *Las mil y una noches* (¡Otra cursilada! ¡Hay que ver qué día tenemos hoy!).

Entre los palacios de Constantinopla destaca el Palacio Imperial de Constantinopla, más que nada porque es el único que hay allí.

La arquitectura bizantina se expandió siguiendo dos direcciones: la occidental y la oriental, como todos ustedes se estaban imaginando. En la zona occidental tenemos, por poner ejemplos más que por ninguna otra cosa, la iglesia de San Vital de Rávena, muy bonita, o la de San Apolinar del Puerto, que tampoco es moco de pavo.

El monumento más destacado de este estilo es la Basílica de San Marcos, en Venecia, que tiene nada menos que cinco cúpulas y cualquier otra cosa que se pueda desear. En España está San Martín de Frómista, en Palencia, también impresionante, aunque hemos de reconocer que no tan visitada como la otra.

En cuanto al mundo oriental, seguro que también tiene algo bizantino, pero no nos vamos a molestar en describir nada oriental, como es costumbre en los

libros de historia, literatura, arte o cualquier otra cosa universal escritos por europeos.

Ya hemos dicho que el arte figural bizantino es anti-naturalista como él solo, lo que les da a sus personajes un aire espiritual y una tremenda cara de palo. Aquí se ven numerosos arquetipos que luego copia la iconografía europea: la Virgen orante, la Virgen con el niño y la Virgen y el Bautista, mano a mano, rogando a Cristo por los hombres, etc.

La escultura abandona y deja tirada la perfección de la técnica helenística, así como el culto del desnudo. Los bizantinos eran muy puritanos y se bañaban sin quitarse las túnicas de brocado, por lo que sus representaciones escultóricas están todas tapadas hasta el cuello y con la ropa toda tiesa, como recién almidonada, por no haberse enjuagado bien.

Casi no se esculpían esculturas exentas, para evitar que los desaprensivos se las llevaran a su casa en un descuido del guarda de palacio. Eran casi todos relieves, bien pegados a la pared, hechos en materiales como marfil y oro.

La popularidad del mosaico significó la ruina de los pintores que no supieron o no quisieron reciclarse. Abundan los mosaicos policromados, porque los hechos en blanco y negro resultaban tristones y deprimentes.

Aunque estamos ya un poco hartos de hacerlo, no nos queda otra que hablar de la iglesia de San Apolinar, en Rávena, donde dicen que se hallan los mosaicos más bonitos (no nos consta personalmente

porque no hemos estado allí; bueno, en Rávena sí hemos estado, un día o dos, pero creo que nos pasamos todo el tiempo en un centro comercial). El tema más recurrente es el que ustedes se pueden imaginar: el Pantocrátor visto desde diversos ángulos.

EL GEOMÉTRICO ARTE ÁRABE

Esta sección la acabaremos enseguida, porque como los mahometanos no gustan de representaciones humanas, su pintura y su escultura no abultan demasiado.

En arquitectura, empero[4], sí destacan, aunque no sabemos los nombres de los constructores. Según cuentan las historias (pero ¡vaya usted a hacer caso de historias!), cuando un arquitecto construía un bello palacio, era costumbre cortarle las manos o sacarle los ojos para que no le hiciera otro palacio más bonito a cualquier otro sultán de la competencia. Como fuere, no tenemos todavía nombres propios con los que ir ilustrando este libro y hablaremos del arte árabe en general, como si fuera una cosa monolítica.

La arquitectura árabe se extendió como la gripe por un montón de sitios, aunque los edificios más antiguos se encuentran desde Siria a Marruecos y desde Irán a otros sitios a los que se tardaba mucho en llegar. La mayor parte de los edificios árabes ya no existen, porque en un principio y para ahorrar, se construían con arena, que abundaba por allí y era muy barata. Los que se construyeron en piedra, aun-

[4] 'Empero', para el que no lo sepa, es una forma pedante de decir 'sin embargo', 'no obstante'. Nosotros lo usamos para presumir de cultos.

que resultaron más caros, se han conservado mejor, todo hay que decirlo.

Estos arquitectos arquitectaban principalmente mezquitas, *madarsas* y palacios de ensueño (o, al menos, así es como los describen en *Las mil y una noches*).

Las mezquitas eran los edificios principales (y, según tenemos entendido, lo siguen siendo). Constaban de un patio cuadrangular, a poder ser con naranjos en flor, rodeado de un muro. Luego se construían pórticos o galerías, según ese año fuera par o impar, que llegaban a constituir una sala hipóstila con una ventana ciega llamada *mihrab*. Este *mihrab* se encontraba orientado hacia La Meca, excepto en España, en donde estaba mirando al sur, por ese afán tan nuestro de llevar la contraria. Luego había un *minbar*, un púlpito para los «speeches», un *sahr* o patio con una fuente de agua mojada y un *alminar* para subirse y llamar a la oración a los que eran olvidadizos y no acudían si no se les recordaba la hora.

¿Que había en estas mezquitas que mereciera la pena mencionarse? Pues unas columnas finas, tan suaves que daban ganas de estarse todo el día pasando la mano por ellas; arcos de herradura, como nos estábamos estábamos imaginando; arquerías entrelazadas (porque si no las entrelazabas, no te cabían todas las que habías planeado); arcos lobulados; bóvedas de estalactitas y muchos otros elementos decorativos que encarecían bastante el producto final. Todo ello se encontraba decorado con atauriques y lacerías, que no eran sino diseños de hierbajos y figuras geo-

métricas, respectivamente.

Hubo grandes mezquitas, con entrada libre hasta completar aforo, en Damasco, El Cairo, Córdoba y otros lugares igual de lejanos. En un inicio los suelos se fregaban todos los días, hasta que el sentido práctico llevó a sus administradores a comprar alfombras y moquetas para que se reclinaran los fieles y así poder ahorrarse unos sueldos en señores de la limpieza.

Concretamente, la mezquita de Córdoba es uno de los principales monumentos árabes de la ciudad de Granada[5].

En su construcción intervinieron Abderramán I, II y III, Alhacen II y Almanzor, aunque los ladrillos que pusieron estos gloriosos monarcas son los más torcidos de todos. Tiene un grande y bello jardín y una planta (cuadrangular), con diecinueve naves en un bosque (de columnas).

En cuanto a las *madarsas*, ¿qué vamos a decir de las *madarsas* que no se haya dicho ya? Son edificios erigidos en torno a un patio central, destinados a la enseñanza. En el patio se jugaba al fútbol y al «¡churro va!» y en las aulas se estudiaba el Sagrado Corán. No había muchos adornos, para que los escolares no se distrajeran.

Donde el arte árabe brilla cegadoramente es en los palacios, hechos también a base de patios y jardines escalonados, como si fueran bancalitos de arroz.

[5] Perdón: nos hemos equivocado. La mezquita de Córdoba no está en Granada, sino en Almería.

El de Medina Azahara, en Córdoba, es bien bonito, pero hay otros. Éste lo mandó construir Abderramán III para su favorita, Zahra, aunque ella luego dijo que no le gustaba cómo había quedado y mandó cambiar todos los muebles y las cortinas.

La Alhambra es también un edificio majestuoso y del Generalife ya no les decimos nada. Si quieren saber cómo es la arquitectura árabe, visiten estos monumentos, pero llévense el bocadillo de casa, porque los que venden dentro son caros y el pan suele estar duro.

En Zaragoza se enfadarían con nosotros si no hablásemos del palacio de la Alfajería, producto ya del periodo de los reinos de Taifas. Y como no queremos ganarnos las justas iras de los zaragozanos, lo mencionamos gustosamente.

Pasando ya a otras artes, la poca pintura árabe que se conoce son miniaturas de libros: escenas de caza, adornos varios y, eso sí, unos diseños caligráficos preciosos, hechos al parecer por los médicos árabes, porque son imposibles de leer.

La cerámica tampoco es floja. Hay gran tradición de platos, ánforas y hasta recipientes para funciones más innobles, adornados con diseños azules y verdes que no están nada mal.

EL RECHONCHO ARTE ROMÁNICO

Cuando se agotan las formas culturales prerrománicas no tiene más remedio que aparecer el arte románico, que se venía anunciando desde hacía siglos y que no acababa nunca de llegar. Esto sucedió más o menos por el siglo... bueno, durante la Edad Media, después del año mil, con toda seguridad.

Para coincidir con el surgimiento de las lenguas romances se tenía que haber llamado «románcico», pero alguien dijo 'románico' y la Real Academia Española no se atrevió (como no se atreve nunca) a corregir el defecto y dio por buena la versión surgida de la costumbre.

Es un arte religioso, porque todo el mundo temía que en el año mil llegase el fin del mundo y, al ver que no llegaba nada, se optó por darle las gracias a Dios por habernos perdonado, con lo que se construyeron iglesias a destajo. La orden del Cluny lo adoptó enseguida, lo incluyó en sus folletos publicitarios y lo propagó por toda Europa, con lo que empezó a conocerse como «el arte monacal».

Este estilo surgió orillas del Adriático, aunque en España no se acepta esta versión y se dice que nació en los alrededores de Compostela, porque no vamos nosotros a ser menos que nadie.

La arquitectura románica abarca castillos, monasterios, templos y apartamentos en primera línea de

playa.

Los castillos eran simples: una muralla con torreones. Las murallas solían ser verticales, pues las horizontales (aunque más fáciles de construir) resultaban poco prácticas a la hora de defenderlas. También tenían torreones, aunque esto ya lo hemos dicho. Para no confundirse, cristianos y musulmanes llegaron a un acuerdo tácito. Los cristianos harían los torreones redondos y los musulmanes, cuadrados: así no había peligro de equivocarse y atacar el castillo que no era. En el interior había habitaciones cuadradas con puertas rectangulares: nada fuera de lo original.

En las iglesias sí que se derrocharon imaginación y maravedíes. En ellas encontramos a nuestros viejos amigos la planta de cruz latina, el arco de medio punto y la bóveda de cañón, que conocimos cuando estudiamos las artes romanas y bizantinas.

Éstos edificios tenían fuertes contrafuertes que reforzaban forzosamente sus muros, para evitar que se cayeran y tener que volver a construirlos. En el interior había lo que suele haber en estas iglesias y que, de seguro, ustedes han visto ya muchas veces: girolas, ábsides semicirculares, absidiolos, etc. En fin: ya saben a lo que nos referimos.

Una innovación con respecto a las basílicas antiguas es la aparición de torres, que sorprendió a muchos (sobre todo a los que las vieron los primeros). Como estas iglesias solían estar pegadas a los monasterios, se podían permitir tener un claustro (o varios,

si el arquitecto era generoso o quería que el encargo le durase unos meses más). En ellos se solazaban los monjes, leyendo, paseando o jugando al escondite inglés. El podio o zócalo corrido, que sustentaban las columnas de la galería, protegía a los monjes de las inclemencias del tiempo, cosa muy necesaria en ese siglo en el que aún no se habían inventado las bufandas.

El interior de estos edificios estaba adornado con diseños más celtas que otra cosa: arquillos ciegos, zigzags, dientes de sierra, almenillas, ajedrezados y cosas por el estilo.

En general, es una arquitectura pesada (por lo que no se extrañen si este capítulo que le dedicamos a ella también lo es). Es un arte severo, grave, misterioso y se pretende que el hombre, entre los muros románicos, se sienta como una hormiga aplastada por la grandeza del Universo y de su Creador. El efecto se consigue admirablemente y las iglesias románicas dan más miedo que otra cosa y sirven perfectamente como trasfondo para las películas de vampiros.

La catedral de Bamberg en Alemania es un buen ejemplo de este estilo, pues es de lo más románico que imaginarse pueda. San Trófimo de Arlés en Francia y el Baptisterio de Pisa en Italia también comparten el mismo *look*.

En cuanto a España, nos salen los monumentos románicos por las orejas. A lo largo del camino de Santiago, todo —iglesias, ermitas, fuentes, puentes, abrevaderos y tiendas de «sobaos»—, absolutamente

todo es más románico que Ramiro I «el Monje». Si tuviéramos que mencionar todas las bellas iglesias románicas de la península no acabaríamos nunca y nos quedaríamos sin tinta en la impresora. Así es que daremos sólo algunos nombres cogidos al azar: San Juan de los Caballeros, San Juan de las Abadesas, San Millán de la Cogolla y la catedral de Ávila, por poner varios ejemplos. Hay más, ¡eh! Lo que pasa es que nos da pereza escribirlas todas. La catedral de Santiago de Compostela no estamos muy seguros si es románica o del *art nouveau*, pero la metemos aquí, por si acaso.

Sobre la escultura románica podemos deducir que se pagaba muy poco a los modelos, porque todos los rostros tienen una expresión de mal humor. Se ve que no estaban felices posando. Otra característica que se infiere es que les hacían ponerse vestiduras muy almidonadas, que se les quedaban completamente tiesas. Si a esto le añadimos que en aquellos siglos todos eran muy feos, tenemos como resultado unas imágenes hieráticas, serias y bastante desagradables. Esto no casaba muy bien con los santos a los que representaban, pues por sus caras agrias no daban ganas de rezarles ni parecía que tuvieran la intención de interceder por nadie. Quizá para enfatizar el hecho de que todos estos santos fueron muy sabios en vida, se les representaba con la cabeza muy gorda.

No había aún estatuas yacentes ni orantes, sino que aparecían siempre de pie y pegadas a la pared, en los pórticos de las iglesias, en donde se mantenían en precario equilibrio.

El primer escultor del que se tiene noticia es el Maestro Mateo (1150-1217), quien intentó que algunas de sus figuras sonrieran, con un grado de éxito algo discutible. Las imágenes de la fachada de Santa María de Ripoll y las del Pórtico de la Gloria en Compostela son famosas en toda la galaxia conocida.

La pintura románica española está a caballo, en posición bastante incómoda, entre Cataluña y León. Son figuras planas, hechas así no porque sus creadores no conocieran la perspectiva (que sí la conocían), sino porque así eran más fáciles de pintar y se acababa antes. Cuando un pintor tenía que subirse a un andamio en una perdida iglesia del nevado valle pirenaico —en Pedret, Tahull o un sitio por el estilo, por poner un ejemplo—, se quedaba tieso al poco rato. Se le helaban las manos y sólo quería acabar el encargo cuanto antes. Por ello pintaba el Pantocrátor de turno en el menor tiempo posible y salía de allí a escape. No se lo reprochamos.

También en vidrieras se hicieron cosas valiosas pero no las mencionamos porque no las hemos visto y no vamos a inventarnos su descripción porque podrían pillarnos.

EL ESBELTO ARTE GÓTICO

La elevación y la iluminación de los templos dio tantos problemas a los arquitectos románicos que éstos, incapaces de arreglar el estilo, decidieron tirarlo a la basura y empezar de nuevo. De esta manera surge el gótico, que aparece de sopetón a fines del siglo XII en la cuenca del Sena. Duraría hasta el XVI, en el que los cursis renacentistas lo tildarían —bastante injustamente, por cierto— de bárbaro y decadente.

Este arte coincide con la aparición de la burguesía. Y aunque no entendemos qué tiene que ver una cosa con la otra, el hecho es que cuantas más tiendas de tela se abrían en las ciudades, más ojivales se hacían los arcos de las iglesias.

La única relación lógica que encontramos es que fueron los burgueses los que acabaron pagando la construcción de las grandes catedrales góticas. Es también un arte urbano, porque a las catedrales que se construyeron en el campo, en medio de los páramos y las dehesas, no iba mucha gente.

Se ha dicho que el gótico es un estilo sutil. Se ha dicho que tiende a la espiritualidad. Sea dicho que su altura y elevación exaltan las virtudes del hombre. Se han dicho, en fin, muchas tonterías.

Sí es verdad que los edificios son más altos, pero eso es porque el suelo subió de precio y había que aprovechar los metros cuadrados.

La arquitectura gótica tiende principalmente a ahorrar. Se hacen grandes ventanas (para ahorrarse piedra), los muros son más ligeros, los contrafuertes se convierten en arbotantes (para economizar relleno), se hacen ventanas numerosas (para que entre la luz y ahorrar cirios) y todo así. Por ello, los edificios góticos se están cayendo en la actualidad más que los románicos y precisan de más restauraciones, pero eso a las gentes de los siglos XIII al XV ya no les importa nada.

El arco apuntado u ojival fue su gran aportación. Sustentaban lo mismo con menos piedra (véase el párrafo anterior). Cuando dos ojivas se cruzaban, aparte de darse los buenos días, originaban la bóveda de crucería. Las columnas eran estilizadas y estaban fasciculadas, lo que no significaba que las vendieran en los quioscos cada semana sino que se hallaban segmentadas de otra manera. La planta seguía siendo latina, porque ya estaba patentada y seguía sirviendo perfectamente, por lo que tomarse la molestia de inventarse otra eran ganas de trabajar en balde.

Lo más característico eran los rosetones y las vidrieras, con cristales polícromos que dejaban entrar la luz y servían para que se hicieran de ellas tarjetas postales. Estos ventanales son preciosos vistos desde dentro; desde fuera, los cristales están negros y no se les ha quitado el polvo desde el día en que se construyeron y puede que antes.

Este estilo se divide con toda facilidad en cuatro etapas.

Primero tenemos el *estilo cisterciense*, que es una tentativa de gótico, proto-gótico o borrador de gótico. Los monjes blancos lo llevaron de acá para allá y lo podemos admirar (si nos molestamos en desplazarnos hasta allí) en los conventos de Fossanova, Casamani y San Galgano en Italia.

En segundo lugar tenemos el primer gótico, lo que no deja de ser un lío. Le llamaremos *gótico robusto* para no confundirnos. Tiene arcos apuntados como puntas de lanzas, pilares gruesos con sobrios capiteles y poca decoración, para que los fieles no se distrajesen durante las homilías.

Viene luego corriendo el *gótico gentil o radiante*, en donde el arco ojival se hace equilátero, se fasciculan los pilares y aparecen los rosetones; pero no hace falta que se aprendan todo esto: lo mencionamos sólo como curiosidades.

Finalmente está el *gótico florido* o *flamígero*, con unos adornos que, como su nombre indica, están tan mal hechos que no se sabe si son flores o llamas. Surgen entonces los arcos conopiales (¿qué es eso?) y los adornos en gabletes (¿y esto?). Hay muchos elementos suntuarios y se ponen columnas que no sostienen nada y que no hacen maldita la falta.

Si nos viéramos obligados a mencionar varias de estas construcciones, tendríamos que hablarles de las catedrales de Burgos, León, Barcelona, Palma de Mallorca, Toledo y de otras que no insertamos por falta de espacio. En el extranjero también se hicieron algunas de tales edificaciones, pero a nosotros a patrio-

tas no nos gana nadie y afirmamos sin haberlas visto que las nuestras son mucho más impresionantes.

Además de las magníficas catedrales, existen otros edificios góticos, no se vayan a pensar. Hay lonjas, mercados, palacios, universidades y algún que otro búnker. Ésos tienen tejados y capiteles en punta que pinchan tanto como los de las iglesias. Si quieren saber más sobre estos edificios, contemplen una foto de los palacios comunales de München o de Lübeck en Alemania y se harán una idea aproximada.

Las esculturas góticas parecen bonitas si se las compara con las románicas, pero sólo si se las compara con la románicas.

Estaba este arte tan subordinado a la arquitectura que los maestros constructores mandaban a los escultores a que les trajeran los cafés. De hecho, los tallistas sólo podían esculpir en los huecos que los otros les dejaban y tras obtener un permiso firmado.

Esta escultura no captaba la realidad (porque estos artistas no lograban que lo que hacían se pareciese a nada real), por lo que se suele decir de ellos que optaron deliberadamente por el idealismo, lo cual no compromete a nada. Así, en vez de representar a un señor de carne y hueso (que tenía que tener los huesos en su sitio y unos músculos creíbles) era más fácil decir que aquellas figuras que salían de sus cinceles eran, por ejemplo, los vicios o las virtudes, los signos del zodíaco, las estaciones del año o cosas así. Si Escorpio tenía el fémur de unas dimensiones imposibles o si la Lujuria aparecía con seis dedos en una mano,

nadie solía protestar.

Pronto estas efigies se aburrieron de estar siempre dentro de las iglesias y comenzaron a invadir el terreno civil. Se hicieron estatuas yacentes, orantes y hasta suplicantes, que se colocaban en cualquier sitio donde había un hueco. Se hicieron retratos, aunque no era necesario que se parecieran al original, siempre y cuando pusiese bien claro en la peana quién era el individuo inmortalizado.

Dicen algunos críticos de arte que la gótica es una escultura serena, armoniosa y majestuosa, pero no hagan ustedes ningún caso. Es tan sólo menos horrorosa que la de siglos anteriores.

El cuerpo humano seguía estando igual de tapado, pues en las iglesias no había estufas y las temperaturas eran gélidas. Eso sí: las ropas de las estatuas tenían muchos más pliegues y estaban bastante peor planchadas que durante el románico.

Recuerden que estamos hablando primordialmente de portadas y retablos, donde las vírgenes, los santos y los doctores de la Iglesia se amontonaban el uno al lado del otro, impartiendo bendiciones a los cuatro puntos cardinales.

Por aquel entonces ya se empiezan a popularizar los nombres de los artistas. Por eso podemos hablarles, por mencionar a algunos, de Veit Stoss, Adan Krafft, Peter Vishche o Tilma Rienmenschneider, grandes tallistas alemanes que ustedes de seguro conocerán desde que eran pequeñitos. En España destacan Gil de Siloé, Diego de la Cruz o Lorenzo Mer-

cadante, aunque este último tenía peor fama debido a su manía de ponerles cuatro orejas a todas las figuras que esculpía.

La pintura gótica tiene como principal característica que manchaba menos y que las brochas se lavaban con agua y no con aguarrás.

Es más expresiva que la románica, lo cual no es mucho decir.

La técnica del fresco desapareció, porque los arquitectos se liaron a poner ventanas y dejaron a los pintores sin paredes en las que hacer sus *graffitis* medievales. Los pintores se dedicaron entonces a embadurnar tablas, algunas lisas, para hacer casitas para el perro, y otras con motivos religiosos, para ser transportadas de un sitio a otro. Esto fue un gran avance. Ya no tenías que contemplar la misma imagen pintada en la pared durante años y más años. Si te hartabas de la tabla que tenías colgada, la podías descolgar, meterla en el trastero y no tener que volverla a ver jamás, si no te apetecía.

Las imágenes que se pintaban mostraban todavía más pliegues en las túnicas que las esculturas. Parece ser que los dos gremios hicieron una competición a ver quién ponía más arrugas y los pintores ganaron sobradamente.

Muchos aprendieron el vidrierismo y pintaron ya sólo cristalitos de colores para las ventanas. Otros se dedicaron a la miniatura, en la que se acababa antes.

A principios del siglo XV se comenzó a experi-

mentar con la pintura al óleo. Este material tardaba más tiempo en secar, lo que le servía los pintores como excelente excusa cuando se retrasaban a la hora de entregar un encargo. También se empezaron a emplear lienzos en vez de tablas, porque hubo muchos artistas que se quejaron de que al mover las tablas de un sitio a otro se clavaban astillas, lo cual era bastante incómodo y doloroso.

Aquí sí acumulamos ya una plétora de nombres con los que aburrirles: los franceses Bellechose o Charonton, los alemanes Soest o Lochner, los flandeses (de Flandes) Van Eyck o Bouts, los italianos Ferriti o Cavallini... En España está Ferrer Bassa, los hermanos Jaime y Pedro Serra y muchos, muchos otros. A todos ellos se les denomina primitivos andaluces, primitivos levantinos o primitivos castellanos, aunque ellos no llevan nada bien que se les llame así. Se pueden consultar las obras *A History of Spanish Painting* de A.C. Post o *The Worship of Satan in Modern France* de A. Lillie, aunque ya les advertimos que en el segundo libro mencionado no se habla en absoluto de pintura y su lectura no les va a servir para nada.

Más o menos por esta época aparecen los llamados primitivos italianos, que merecen párrafo aparte (y, como se lo merecen, pues se lo vamos a dar, porque nosotros somos así de generosos).

Ha de saberse que el Renacimiento no surgió de repente, porque de haberlo hecho así les habría dado a los que estaban allí un susto de padre y muy señor mío.

Antes de aparecer, preapareció, en el cuerpo y alma de unos señores precursores que pusieron de moda nuevos estilos. En literatura, Petrarca innovó sonetos; en materia de gorros, Dante fue el iniciador y mantenedor de una moda curiosa. En pintura, tenemos a Giotto di Mandoni (1266-1337)

Este caballero fue el primero en pintar la luz por aquí y las sombras por allá. Hasta su aparición, parecía que se pintaba una cosa encima de la otra. De Giotto se ha dicho que «cuando pintaba, rezaba» y también se han dicho otras muchas necedades. Lo cierto es que no paraba de buscar la naturalidad y el realismo. Se empeñó —y creemos que hizo muy bien— en introducir en la pintura las emociones (dolor, tristeza, alegría, odio, ganas de merendar, etc.), porque el arte pictórico era muy seco y plano y estaba pidiendo que llegara alguien a darle cierta vidilla.

Dio a sus figuras movimiento (mediante el ingenioso truco de dibujarlas un tanto borrosas, con lo que parecía que no se estaban quietas). Se dedicó principalmente a hacer el fresco, como en la capilla de San Francisco de Asís, en Asís, donde pintó nada menos que veintinueve. Iban a ser treinta, según la contrata, pero parece que se quedó sin pintura antes de acabar. También representó a San Joaquín, a Santa Ana, al Niño con la Virgen y a la Virgen con el Niño.

Se nos estaba olvidando informar de que Giotto era florentino. Afortunadamente, nos hemos acordado a tiempo y lo decimos aquí, por si sirve de algo.

Los primitivos italianos se pueden dividir en dos

escuelas principales: la florentina, la toscana y la sienesa. (¡Anda, pues resulta que en vez de dos, nos han salido tres!)

La escuela florentina copia a Giotto, que para eso era de allí. Destaca por el color y la expresión y deja que la perspectiva se la imaginen los que contemplan la pintura. Destaca Pietro Cavallini (1250-1330), que era romano, pero que se trasladó a Florencia porque en Roma le debía dinero a mucha gente. Hay quien dice que su marcha de Roma fue a raíz de haber pintado la iglesia de Santa Cecilia, que no quedó a gusto del párroco que se la encargó, porque puso en sus cielos bastante menos ángeles de los que se había comprometido por contrato.

La escuela toscana resulta que es la misma que la florentina, sólo que conocida por otro nombre, así es que sí eran dos, al fin y al cabo.

La escuela sienesa se caracteriza por la dulzura de sus tonos pastel. Su fundador fue Duccio de Buoninsegna (1255-1319), que era vago y sólo firmaba con el nombre de pila. Pintó la *Maestá*, un ángel rodeado de vírgenes[6] que se encuentra en la Catedral de Siena.

Un discípulo suyo (que, por cierto, le dejó a deber bastantes clases) fue Simone (1284-1344), quien sí tenía apellido y éste, de aperitivo (Martini). Es autor de una *Anunciación* que tira de espaldas por su seductora elegancia. Cuando lo del Cisma, Martini se fue a Aviñón y pintó para los papas (y no sólo pintó, sino

[6] No: al revés.

que les empapeló dos o tres habitaciones, lo que tiene mucho más mérito).

No se nos olvida mencionar a Ambrogio (1290-1348) y Pietro Lorenzetti (1280-1348), imitadores de Giotto hasta el punto de comprarse las calzas del mismo color que su maestro y en la misma tienda. *La estigmatización de San Francisco* es obra magnífica de uno de ellos, creemos que de Pietro, pero no nos hagan mucho caso porque muy bien podría ser de su hermano.

En muchas cosas a los españoles no hay quien nos gane. Y si Italia tenía sus primitivos, nosotros teníamos también los nuestros que no les iban a la zaga a nadie en eso de ser primitivos.

La pintura española del siglo XV sigue dos tendencias: la internacional y la flamenca (hemos de reconocer que muy española no es, que digamos). De la primera escuela mencionaremos a Luis Borrassà (1360-1425), al que le gustaban especialmente el azul y el rosa. Pinto un *Calvario* en Vich que da gloria verlo. A Bernardo Martorell (1390-1452) le llaman el Maestro de San Jorge, no porque le enseñara matemáticas u otra materia al valiente santo ni nada parecido, sino porque hizo un retablo donde aparecía San Jorge matando al bicho. También hizo el retablo de la Transfiguración de la catedral de Barcelona, una gran obra, aunque las malas lenguas dicen que lo dibujó usando cuadrícula.

Los pintores de tendencia flamenca fueron más en número y eran mucho más guapos. Está Luis

Dalmau (1428-1461), autor de la *Virgen de los Corcerllers*, de Barcelona, donde aparece la Virgen rodeada de políticos.

Jaume Huguet (1412-1492) fue otro gran maestro catalán, responsable del retablo de San Vicente, con un montón de personajes de expresión severa y ropajes recién estrenados. Podemos hablar así mismo de Rodrigo de Osona (1440-1518), Bartolomé Bermejo (1440-1498) o Fernando Gallego (1440-1507), que también pintaron cosas.

Pero el nombre que resplandece entre todos como una luz de neón es el de Pedro Berrugo (1450-1504), llamado Berruguete por sus amigos íntimos, que se acabó en un santiamén el altar mayor de la catedral de Ávila y pintó el retablo de la iglesia de Santo Tomás en unos pocos ratos perdidos. Es el pintor con más estilo propio.

Alejo Fernández (1475-1545), conocido como «el Berruguete andaluz», es autor de una *Virgen del Buen Aire*, que está en la Casa de Contratación de Sevilla si es que nadie se la ha llevado a otro sitio. También firmó el retablo de la capilla de la Universidad de Sevilla. Bueno, lo firmó, pero no lo pinto él, sino que se lo encargó a sus aprendices, que le imitaban bastante decentemente.

Ahora sí que ya no lo podemos posponer más y nos vemos en la obligación de hablar del Renacimiento.

EL REFRESCANTE
ARTE RENACENTISTA

Pues fue y pasó que algún campesino despistado se puso a cavar sus campos y dio con la azada en un pedrusco, que resultó nada más y nada menos que una escultura griega que tenía los músculos en su sitio. En la Edad Media de aquello no había habido, así es que la sorpresa fue inmensa.

En resumidas cuentas: Europa descubrió que antes de la Antigüedad pagana las cosas se hacían bastante mejor y no tuvieron otra que reconocer esta superioridad e imitarla, porque no hacerlo equivalía a que te llamaran carca y otras cosas más feas.

En Italia había más ruinas rotas que en ningún otro sitio, por lo que la tierra de los macarrones se convirtió en el centro indiscutido del mundo civilizado. Claro que a los italianos esto se le subió a la cabeza y se pusieron pesadísimo, pero no se les podía negar que el Imperio Romano había sido cosa suya. A los griegos también se les admiró, pero menos y más de lejos.

Como siempre que pasa algo interesante, llegaron los etiquetistas a ponerle motes a las cosas. Para empezar, dividieron el movimiento en Quattrocento y Cinquecento, según el año empezase por 14 o por 15. Podían haber hablado simplemente del siglo XV y del

siglo XVI, como hacía todo el mundo, pero entonces no habrían podido presumir de nada ni justificar sus emolumentos.

Estas dos épocas se diferencian básicamente en que la una vino antes que la otra, por lo que a ésta se la llamó primera y a la otra, segunda.

La arquitectura renacentista se inspiró en la clásica, poniendo columnas corintias por doquier y volviendo al arco de medio punto, que era más fácil de trazar con una cuerda. También se emplearon frontones triangulares, aunque en estos frontones estaba prohibido apostar.

Todos los libros se empeñan en darle un gran bombo al florentino Filippo Brunelleschi (1377-1446) y nosotros, para no ser menos, también lo haremos. Este pedazo de fiera a la hora de construir realizó la gran cúpula de la catedral de Florencia y hasta se ocupó de cazar él mismo las palomas que tiene dentro. Tenía 42 metros de diámetro (la cúpula, no Brunelleschi, que tenía tripita, pero no tanta). Se sustentaba sobre un tambor octogonal y se sigue sustentando, salvo que se haya caído hace poco y nosotros no nos hayamos enterado. Otra de sus grandes obras es el palacio de los Pitti, unos nuevos ricos que le contrataron para presumir, porque era el arquitecto más caro de aquel entonces.

A Brunelleschi le siguen otros y algunos le alcanzan, como Michelozzo Michelozzi (1396-1472), que construye (él solo) el palacio Ricardi, lo que le deja baldado. Leone Battista Alberti (1407-1472) realizó la

iglesia de San Andrés de Mantua y le pagaron tanto por hacerla que no volvió a trabajar en toda su vida.

La obra más destacada del Cinquecento es quizá la Basílica de San Pedro, mecenada por diversos Papas, que pagaron su construcción no sabemos si con el dinero de las arcas del Vaticano o con sus ahorros personales.

El Papa Julio II decidió derribar la iglesia de San Pedro que había allí y erigir otra igual en su lugar. Para hacerlo, tiró de Bramante —Donato d'Agnolo Bramante (1444-1514) era el mejor arquitecto de su época—, que dibujó los planos en un plisplás en una servilleta, mientras se tomaba un aperitivo con unos amigos en un bar. Cuando Bramante llegó a su fin y murió se le encargó la erección (de la iglesia) al pintor Rafaello Sanzio y al arquitecto Giuliano de Sangallo (1445-1516), pero no se pusieron de acuerdo sobre el color de las cortinas y la obra se detuvo. Finalmente, Pablo III se hartó y llamó a Michelangelo para que hiciera algo. Éste modificó los planos y trabajó durante diecisiete años, haciendo el exterior del gran templo, la cúpula y los vestuarios.

Cuando fue a cobrar, el Papa le dijo que no le pagaba nada, pero que en el cielo se lo compensarían. Miguel Ángel se tuvo que aguantar, pero se vengó muriéndose antes de que la obra estuviese acabada. Su discípulo Giacomo della Porta (1540-1602) tuvo que finalizar la iglesia, sin cobrar tampoco. Se habían tardado cincuenta años en todo el proceso. Para acabar de arreglarlo, el Papa Nicolás V encontró que la

iglesia le resultaba pequeñita y mandó ampliarla, alargando la nave central todo lo alargable.

Luego liaron a Bernini para que hiciese una columnata de la suyas en la plaza. Tampoco se pudo negar a los deseos del Sumo Pontífice.

En Francia fueron más prácticos y las obras arquitectónicas solían ser castillos, como el de Amboise, el de Chambord y otros, que no sólo sirvieron de hogar a sus dueños, sino que en la actualidad se visitan pagando una entrada nada barata.

En España se tiró la casa por la ventana y esta época vio grandes construcciones: magníficos palacios, suntuosos monasterios, lujosos colegios, superferolíticos hospitales y todo así, por no hablar de las morrocotudas catedrales, que no podían faltar.

En la arquitectura española se distinguen cuatro estilos. El plateresco, a semejanza de la labor de los orfebres, afectaba solo a la decoración, llena de grutescos, que, como todo el mundo sabe, eran amorcillos, quimeras y follaje. También había medallones, pero no de merluza, sino hechos en piedra con el perfil de algunos varones insignes del tiempo y otros menos insignes, pero que habían sobornado a los escultores para que les pusieran en las fachadas. La columna abalaustrada es otro invento plateresco, que tenía por objetivo encarecer innecesariamente los edificios.

Lorenzo Vázquez (1481-1510) —por encargo del cardenal Mendoza, que puso la guita— construyó platerescamente el Colegio de Santa Cruz, en Valla-

dolid. Enrique Egas (1455-1534) diseñó él solito el Hospital de Santa Cruz en Toledo. Diego de Riaño (¿?-1534) se ocupó del Ayuntamiento de Sevilla (y le cobró al ayuntamiento el doble de lo que solía cobrar a cualquier otro, como es lo habitual). El mismo Enrique Egas de antes es el principal culpable de la construcción de la fachada de la Universidad de Salamanca. El muy bromista puso en ella una rana, para que los que la visitaran se estuvieran un rato embobados buscándola. ¡Qué fácil es engañar a los tontos!

Otro estilo de por aquel entonces fue el estilo Cisneros, por el nombre de un cardenal que era el amo de la moda y salía en la portada de todas las revistas. Fue un intento patriótico de distinguirse del estilo renacentista italiano y se hizo como un pastiche de elementos del gótico florido, del mudéjar y del renacimiento vulgar y corriente. Parece ser que ya desde aquella época por «patriótico» se entendía «cogido de acá y de allá».

Pedro de Gumiel (1460-1519), un amigo personal de Cisneros, se llevó la contrata del Paraninfo de la Universidad de Alcalá y de la Sala Capitular de la catedral de Toledo. Estos encargos se pusieron en casa. Pegó en las fachadas todas las yeserías y los artesonados que pudo y dejó muy contentos a todos los que los vieron, que eran ya bastante horteras.

En la época de Carlos I se produjo una reacción contra la ornamentación excesiva del plateresco, argumentándose que los relieves de las fachadas acababan llenándose de polvo y que era mejor que éstas

fueran lisas. Los arquitectos se pusieron muy contentos, porque así tenían menos cosas que diseñar y acababan antes los planos. Pedro Machuca (1490-1550) le hizo al Emperador un palacio en Granada que le quedó muy aparente. Diego de Siloé (1495-1563), por su parte, le construyó una catedral y varias casetas para los perros, para que no pasaran frío los animalitos. A este estilo se le llamó purista.

Finalmente vino el estilo herreriano, por Juan de Herrera (1530-1597), un amante de la línea recta que tenía acciones de una cantera y consiguió venderle a Felipe II ingentes cantidades de piedra. Construyó el Monasterio del Escorial, un espectacular edificio que no hacía realmente ninguna falta. Puso unos muros bien gruesos para usar más bloques de granito y diseñó habitaciones hasta quedarse solo, porque era un exagerado. Tamaña construcción no podía desperdiciarse, por lo que empezó a usarse no sólo como monasterio sino también como palacio, como panteón, como granero, casa de chicas y administración de lotería. Aun así sobraron habitaciones que, en la actualidad, están cerradas, para que no haya que barrerlas.

La escultura renacentista, para no variar, se desarrolla también en Florencia, que atraía a todos los artistas porque allí hacían los cruasanes más ricos que en otras ciudades. Destacó por aquellos lares Ghiberti (1378-1455), de cuyo nombre propio no nos acordamos (ya lo diremos después, cuando nos venga a la

memoria)[7], muy famoso por todo lo que ladró. («Lo que ladro», no: «lo que labró»; es que nos hemos equivocado en una letra.) Pues labró los relieves de las puertas del Baptisterio de Florencia tan bonitas, tan bonitas que cuando Miguel Ángel las vio, años más tarde, se llevó las manos a la cabeza en señal de admiración. Estos relieves mostraban escenas de la vida de Jesucristo y del Antiguo Testamento, sólo que mezcladas.

Donato di Betto, conocido como Donatello (1386-1466) fue otro famosillo y un hacha en cuanto a la técnica, aunque no tallaba con hacha. Se preocupó principalmente por la figura humana y dejó que las florecitas del fondo y los dibujitos de las túnicas los tallaran sus alumnos, para que fueran cogiendo mano. Dicen que su mejor obra es la *Estatua ecuestre del* condottiero *Gattamelata*, que era toda de bronce, de los pies a las patas (del caballo). Pero también hizo otras otras figuras como *David*, al que representó vestido y desnudo (en dos estatuas diferentes, porque en una sola hubiera sido difícil); un *San Jorge* pinchando a un dragón, muy realista, y un grupo de niños danzando y corriendo con movimientos desenfrenados que están en la catedral de Florencia, sin que podamos saber qué hacían allí los niños en vez de estar a esas horas en el colegio.

Andrea del Verrochio (1435-1488) fue un discípulo de Donatello y le imitó tanto que volvió a repetir muchas de sus obras, creando el consiguiente lío

[7] Ya nos hemos acordado: se llamaba Lorenzo. *(Nota de última hora.)*

entre los historiadores del arte. También le daba por el naturalismo exagerado y en el rostro de sus figuras se puede adivinar si se acababan de afeitar o si llevaban dos días sin hacerlo.

Concretamente, en su *Estatua ecuestre de Colleoni* (que sigue en Venecia porque allí no han conseguido que nadie la compre en ninguna subasta y se la lleve de una vez), se puede observar que al caballo le faltan tres clavos de una herradura, tal es el grado de precisión y minuciosidad de su arte.

Otro escultor, Jacopo della Quercia (1367-1438) consiguió la contrata del sepulcro de Hilaria del Carreto, en la catedral de Luca. Les hizo una rebaja los herederos, con el acuerdo tácito de que todos le encargarían también a él sus sepulcros a medida que se fueran muriendo. Pero los herederos de Hilaria consiguieron no morirse nunca y Jacobo se quedó sin trabajo.

Las esculturas de Luca della Robia (1400-1482) son, en palabras de los más distinguidos críticos de arte, «un portento de gracia». O sea, que las ves y te ríes. Hizo una cantoría para alguna iglesia u otra.

Pero el monstruo de la escultura renacentista fue Michelangelo Buonarroti (1475-1564), que tenía una técnica especial para hacer obras. Su procedimiento particular para esculpir era simplemente éste: cogía un bloque de mármol y le quitaba todo lo que le sobraba a la estatua que pensaba hacer.

Con este sistema realizó un colosal *David* y un todavía más colosal *Moisés*, para ponerlo encima de la

tumba del Papa Julio II, que por poco se hunde. En el Vaticano está también la *Pietà*, obra preciosísima. Los Médicis le encargaron que les hiciera unos gustos unos bustos en que les sacara favorecidos (ambos eran feos a rabiar) y Miguel Ángel logró el milagro en las obras de *Julián «el Pensador»* y *Lorenzo «el Guerrero»*. Son cosas que sólo el arte puede conseguir. En fin, de Miguel Ángel tendremos que volver a hablar más tarde, porque el hombre fue un pionero del pluriempleo.

Hablemos de la escultura renacentista española, que se nos había quedado tirada y la hemos tenido que meter aquí a última hora.

La escultura española del Renacimiento la mangonean artistas italianos como Domenico Fancelli (1469-1519), autor del mausoleo de los Reyes Católicos en Granada. Sin embargo, se puede hablar de tres escuelas (se podrían mencionar más, pero el lector se aburriría de leer cosas tan parecidas).

En la escuela levantina tenemos a Damián Forment (1480-1540), al que se deben los retablos del Pilar de Zaragoza. (Lo de que se le deben es una manera de hablar, porque se le pagó puntual y religiosamente). Ya puesto, y como le había cogido el tranquillo, hizo otros retablos, como el de la catedral de Huesca y el de Santo Domingo de la Calzada. Por su gusto, habría hecho más, pero en el último se pasó del presupuesto y ya no le volvieron a llamar.

En la escuela castellana destacaron Vasco de la

Zarza (¿?-1524), que hizo el sepulcro de «el Tostado»[8] en la catedral de Ávila, y Bartolomé Ordóñez (1480-1520), que escupió a Felipe «el Hermoso» y a Juana «la Loca» en la catedral de Granada («escupió a Felipe», no: «*esculpió* a Felipe»; nos habíamos dejado una letra).

Pero si el Vasco y el otro destacaron, destacó aún más Alonso de Berruguete (1480-1561), hijo del pintor Pedro de Berruguete (y de su señora madre también, suponemos). Estuvo en Italia y de allí se trajo influencias de Miguel Ángel que le marcaron toda su vida y unas barricas de *chianti* que, en cambio, no le duraron casi nada.

Sus figuras son dramáticas y están siempre en posiciones violentas y casi inverosímiles. Con toda seguridad sus modelos acabaron sus días padeciendo de la columna. Para no tener que hacer tanta fuerza con las herramientas del taller, pasó de la piedra y trabajó la madera policromada. (Hay que decir que la policromaba después de tallarla y no antes.) Entre sus obras famosas está *El sacrificio de Isaac* en Valladolid (es que la talla está en Valladolid, no es que ir a Valladolid sea un sacrificio ni que Isaac estuviera nunca en Valladolid, que se sepa). *San Sebastián* está en Toledo (esto no es una incongruencia geográfica, aunque lo parezca). También fue autor de la sillería alta del coro de la catedral y del sepulcro del Cardenal Tavera, que fue

[8] Si quieren saber quién fue don Alonso de Madrigal, conocido como «el Tostado», tendrán que preguntar a algún otro, porque a nosotros la incultura nos corroe.

uno que que se murió y por eso necesitó un sepulcro.

De esta escuela (aunque siempre hacía pellas) es Juan de Juni (1506-1577), un popular y dramático escultor, muy amigo de temas macabros, como la *Virgen de los cuchillos* o el *Santo entierro*.

La tercera escuela es la andaluza, a la que pertenece Diego de Siloé, al que ya hemos visto en su faceta arquitecturil, que trabajó casi toda su vida en la catedral de Granada, por lo que cuando se jubiló, el Dean le regaló un reloj que pagó de su propio bolsillo.

En el Renacimiento la verdad es que a todos les dio por la pintura. Tenemos nombres de grandes artistas para parar un carro. Y aunque hubo escuelas pictóricas en Umbría y Padua, la más refinada siguió siendo la de Cosme (de Médicis), que continuó promocionando el arte para desgravarse.

Fra Angélico (1390-1455) fue un fra(ile) pintor que tenía vahídos místicos todos los lunes, miércoles y viernes. Combinó el rosario con los pinceles, sin confundirse nunca al manejarlos, y legó a la posteridad un montón de *Anunciaciones*, a cual más bonita. De él se decía que siempre lloraba cuando pintaba crucifijos y que rezaba sin parar mientras limpiaba los pinceles con aguarrás. Dejó algunos frescos en el convento de San Marcos y también dejó un bloc con bocetos de tema bastante menos sacro, aunque esto se ha venido ocultando cuidadosamente para mantener su buen nombre.

Filippo Lippi (1406-1469) fue otro ppintor estu-

ppendo, al que todos llamaban Lippolippi para abreviar. Y también fue fra, como el otro. Era un experto en vírgenes (para pintarlas) y el paisaje tampoco se le daba mal. Fue discípulo de Massaccio, otro pintador de por aquel entonces, que le enseñó a combinar de manera muy original los colores y también una técnica para que no se le cayese la tortilla al suelo al darle la vuelta. Pintó un *Banquete de Herodes*, con suculentos platos, y una preciosa *Virgen con Niño y dos ángeles* (que sostienen al niño en volandas). Lippo era maestro de luces y sombras y realmente se merece la fama que tiene y más.

¿Y qué decir de Sandro Botticelli (1445-1510), que pese a lo que su apellido pueda sugerir por connotación, no estaba nada gordo? Botticelli pasó por una época de olvido, pero luego, en el siglo XIX, se volvió a poner de moda y ya no hay quien le chiste. Es el máximo exponente de la gracia lineal del primer Renacimiento y eso no hay quien se lo quite.

Pintó temas religiosos —eso era un imperativo categórico— y mitológicos, que le divertían más. De los religiosos destacaríamos la *Anunciación*, el *Nacimiento de Jesús* y la *Virgen del Magnificat*, en los que la Virgen siempre aparece triste y así como deprimida.

El nacimiento de Venus es muy famoso, aunque muchos lo conocían como «el cuadro de la mujer desnuda sobre una concha marina» (abreviadamente —y perdonen el disfemismo— «tía con concha»). *La primavera* es otra de sus obras. Describe un rito pagano, con figuras vestidas con transparentes velos, y

muestra a un Cupido gordito volando por la parte de arriba del lienzo. Para no tener que complicarse, el pintor utilizó los rostros de Juliano de Médicis y de su amante Simonetta Cattaneo, para representar a una Gracia y al dios Mercurio, aunque no respectivamente.

¿Qué más cuadros se podrían destacar? ¡Ah, sí!: *Palas y el centauro*, *Las pruebas de Moisés* y *La calumnia de Apeles* también se dejan ver. Pintó unos ciento ochenta lienzos, principalmente apaisados.

La escuela de Umbría —que hemos mencionado antes y que ustedes recordarán, si es que no tienen la costumbre de saltarse páginas al leer los libros— se pavonea de tener dos grandes figuras: el Perugino y el Pinturicchio, a los que nadie se toma en serio debido a sus nombres.

Pietro di Cristóforo Vanucci, «el Perugino» (1448-1523) es un pintor blando (no lo que ustedes se están figurando) y sentimental, que hace vírgenes candorosas y muy bellas de rostro (aunque todas se parecen mucho). Tuvo varios talleres en funcionamiento y se pasó la vida corriendo de uno a otro porque a sus aprendices no se les podía dejar solos mucho rato. Su fama se vio oscurecida por la de su discípulo Rafael, que era un fuera de serie, como ustedes no ignoran. Uno de sus cuadros más famosos se titula *San Bernardino cura de una úlcera a la hija de Giovanni Petrazio de Rieti*.

Bernardino di Betto, «el Pinturicchio» (1454-1513), por su parte, también se le conocía como «il

Sordicchio», porque estaba teniente. Se hizo célebre por su *Retrato de Lucrecia Borgia*. Su gusto por los frescos le llevó a estar permanentemente acatarrado toda su vida. Se caracterizó por mezclar motivos paganos con los cristianos. En medio de un cuadro de santos te metía alegremente figuras mitológicas que no pintaban nada allí. Se cree que lo hacía para *épater les bourgeois* de la época. Obra también bella es un *Retrato de muchacho*, que se llama así porque al pintor se le olvidó preguntarle al modelo cómo se llamaba.

En la escuela paduense (de Padua) sobresale Mantegna, porque los otros pintores eran mucho más tímidos y no concedían entrevistas a los medios. Andrea Mantegna (1431-1506) trabajó toda su vida para la familia de los Gonzaga, que pagaban liberalmente. Este pintor estaba obsesionado con la antigua Roma y con las figuras humanas y realmente se conocía bien la anatomía (por estudios prácticos realizados con asiduidad y profundidad en individuos de ambos sexos). Enseñó otros a dibujar las figuras en escorzo, vistas desde abajo, lo cual fue una invención boquiabridora. Mantegna pintó el *Cristo muerto*, el *Tránsito de la Virgen*, *El Parnaso*, *El triunfo de César* y otras obras. Tras su muerte, en 1506, dejó de pintar.

La pintura del Renacimiento tiene tres monstruos de afilados colmillos: Leonardo, Miguel Ángel y Rafael. En el arte de los pinceles no había quien les metiera mano.

Leonardo da Vinci (1452-1519) pintaba en sus ratos libres: en realidad se alquilaba a los poderosos

como constructor de ingenios de guerra. Además, esculpía, construía, inventaba lo que hiciera falta y arreglaba las cañerías si era menester. Era un hombre completo. Se han conservado pocas pinturas suyas pero todas son un prodigio de dulzura. *La cena* es muy famosa. Cuando anuncia Jesús que uno de los suyos le traicionará de mala manera, todos los presentes ponen caras raras: de sorpresa, de «ya me lo figuraba yo», de enfado y de hambre, porque hay que destacar que aún no habían servido la comida y que sobre la mesa no hay alimento alguno. Este cuadro ha dado lugar a mucha polémica y a algún que otro *bestseller*.

En el cuadro titulado *Santa Ana y la Virgen* aparecen... Bueno, ya el título dice quién aparece retratado. En *La Virgen de las rocas* se cuela de rondón San Juan, sin que nadie le invite. Al fondo se ven rocas.

Pero el cuadro más famoso es *La Gioconda*, donde se recoge la famosa sonrisa leonardesca que tantos ríos de tinta ha hecho correr. No se sabe de qué se ríe la buena señora. Probablemente pensaba en la cara que pondría Leonardo cuando se enterara de que su marido no pensaba pagarle el retrato. También hay un dibujo célebre de un señor desnudo haciendo gimnasia dentro de una rueda, al que se conoce como *El hombre de Leonardo*, aunque no era su hombre a nivel personal. En su *Autorretrato* no se le conoce, porque tiene muchas barbas.

Michelangelo —antiguo conocido del lector— no era pintor, pero lo disimulaba muy bien. De he-

cho, se pintó él solito los frescos del techo de la Capilla Sixtina y un *Juicio Final* y otros monigotes repartidos por distintas paredes. Por la altura del techo, lo más meritorio de su labor era trepar todos los días al andamio y trabajar tumbado boca arriba, con la pintura goteándole en los ojos. El caso es que pintó la *Creación* y el *Diluvio*, así como innumerables figuras de profetas, sibilas y recaudadores de impuestos con túnicas de distintos colores, para distinguirlos unos de otros, aunque todo el mundo sabe que en realidad aquellos hombres vestían con las mismas telas pardas.

Las figuras de Miguel Ángel son robustas como estibadores de puerto. Parecen atletas muy bien alimentados a los que, sin embargo les doliera el estómago, por lo que transmiten una sensación de estar atormentados. Estas figuras enormes y de sobrehumano vigor son fruto de la imaginación inquieta del pintor, porque en aquella época los modelos estaban todos muy flaquitos, más o menos como los de pasarela de hoy en día.

Rafaello Sanzio (1483-1520) era el más cursi de los tres, pero no se le puede negar el genio artístico. Fue un hombre enfermizo y murió joven. El éxito le persiguió continuamente y su enchufe con el Papa Julio II le supuso muchos encargos pagados a precio de oro.

La Escuela de Atenas es un famoso cuadro suyo en el que todos los filósofos de la Antigüedad coinciden en la escuela a la misma hora y pasean por el mismo salón, reluciente y acabado de fregar, poniéndolo to-

do perdido con sus pisadas. En *El Parnaso* se ve a Homero rodeado de poetas, algo que no le haría mucha gracia, pues no dejaban de ser sus competidores directos. *La disputa del Sacramento* simboliza la Teología y tampoco está mal.

Pero el blanco donde Rafael acierta sin duda con la saeta de su arte (¡toma frase!) es en las vírgenes, de las cuales pintó un buen puñado. A varias de ellas las llama *madonnas*, para que no parezca la misma. Podemos listar *La Virgen de la pradera*, *La Virgen del pez* (que, aunque lo parezca, no tiene nada que ver con el villancico ése que dice lo que beben los peces en el río), *La Virgen del Gran Duque* (para uso privado de este duque, que no sabemos quién es), *La Virgen de San Sixto* (San Sixto sí sabemos quién fue) y otras que se llaman todas «la Virgen de esto o de aquello». Son rostros delicados, angelicales y muy femeninos, porque al pintor no le gustaban las mujeres con demasiado carácter.

En la larga fila de pintores italianos que están haciendo cola desde el siglo XV para que les dejen entrar en la Gloria, están los de la escuela veneciana, que son un montón.

Giorgio Barbarelli, conocido como Giorgione (1477-1510) fue el iniciador de la escuela y al que le echaron luego todas las culpas de las cosas que estaban mal planificadas. Su lema era «colorido, fastuosidad y una manzana al día». Dicen los libros que fue muy sensual; esperamos que esta frase se refiera a su pintura, porque sería de muy mal gusto que los críti-

cos de arte se metieran en su vida privada. Se especializó en paisajes, con y sin liebres. Pintó *La tempestad*, *El concierto campestre* y *La Venus dormida*. En cambio, el cuadro ése tan famoso en donde se ve a unos perros jugando al póquer no lo pintó él.

Monstruo de la naturaleza fue Tiziano Vecellio (1490-1576), al que todo se refieren como «el Tiziano», como si le conocieran desde que iban al colegio y hubiese sido su compañero de francachelas juveniles. Cultivó todos los géneros importantes de aquel entonces, bien que eran sólo tres: el mitológico, el histórico y el religioso, aunque también hizo retratos, en los que destacó porque les ponía a sus retratados una pinceladitas muy bien puestas de blanco fosforescente en las pupilas, lo que les daba un brillo curioso. Trucos del oficio.

Su *Retrato ecuestre de Carlos V en la batalla de Mühlberg* muestra al Emperador sobre un caballo muy bien alimentado, enfundado en una armadura muy reluciente (el Emperador, no el caballo), con las patas delanteras levantadas (el caballo, no el Emperador) y con unos matorrales al fondo que se ve a la legua que están en Mühlberg y no en ningún otro sitio.

También pintó su *Autorretrato*, lo cual es una costumbre muy extendida entre los pintores de reyes, para dejar patente a la posteridad que ellos eran siempre más guapos que los monarcas que les contrataban.

Como pintor religioso tiene *La presentación de la Virgen en el templo*, que es un cuadro lleno de escaleras.

De tema mitológico es *La bacanal*, donde vemos a un grupo de personas en el campo pasándoselo bien. Unos siguen vestidos, otros están empezando a quitarse la ropa; algunos ya están borrachos y otros todavía no, por lo que deducimos que Tiziano acabó su cuadro en un periquete y no se quedó hasta el final de la juerga.

Si a alguien con mal gusto no le agrada el Tiziano, siempre puede optar por el *second best* del momento: Jacopo Comin Tintoretto (1518-1594), quien, pese a lo que su nombre indica, no regentaba ningún establecimiento de lavado en seco.

Al contrario, fue un gran brochero (artista de la brocha) que sabía dar a sus figuras un movimiento que a veces resulta hasta exagerado. Si contemplas fijamente algunos de sus cuadros, te parece que están borrosos, porque los personajes no se están del todo quietos en el lienzo.

Podemos citar *El lavatorio*, que está en el Museo del Prado, *La Asunción*, que no está en el Museo del Prado, y también *El milagro de San Marcos*, en donde se ve al santo sanando a un tonto (el mayor de los milagros conocidos).

Luego tenemos a Paolo Veronese (1528-1588), que no pintaba tan bien, pero que en cambio era muy amigo de Tiziano y le acompañaba a todas partes, por lo que acabó conociendo a todos los mecenas y marchantes a los que había que conocer para prosperar en ese oficio. Sus cuadros eran grandes (él quería que le pagaran por metros cuadrados), pero no le reporta-

ron muchos beneficios, por lo que estuvo siempre a la cuarta pregunta. Para compensar su relativa pobreza pintaba siempre edificios suntuosísimos y señores vestidos con un lujo de lo más asiático, tocados con brocados, joyas y cualquier otra cosa lujosa que le viniese a la cabeza. En su cuadro *Las bodas de Caná* parece que a todos los invitados les ha tocado el sueldo mensual vitalicio de «Nescafé». Además, metió en el cuadro a amiguete suyos y a otros personajes, como Tiziano, Carlos V, Francisco I de Francia (que no se sabe qué hacía allí) y a sí mismo.

Hizo cuadros de tema bíblico, como *Moisés salvado de las aguas*, y de tema sanitario, como *Jesús entre los doctores*.

¿Quiere todo esto decir que fuera de Italia la pintura renacentista no llegaba al valor de un pimiento? No, porque sí hubo pintores en otros sitios, bien que declaradamente peores, hay que reconocerlo sin sonrojarse.

Bueno, Francia no lo reconoce y aún sigue manteniendo que François Clouet (1510-1572), su pintor renacentista (porque sólo tuvo uno) era tan bueno como cualquier otro. Clouet pintó retratos, y como siempre procuraba acortar narices, enderezar dientes, agrandar ojos y reducir papadas para que sus clientes quedasen más favorecidos, tuvo gran éxito y las damas de la buena sociedad se lo rifaban. Ahora bien: si ustedes nos pidieran que les diésemos el título de uno de sus cuadros, nos pondrían en un grave aprieto, porque no nos sabemos ninguno.

En Alemania en cambio, tenemos a un Albrecht Dürer (1471-1528), que era un hacha pintando y que tenía un pelo largo y rizado del que se sentía justamente orgulloso, como nos muestra en su *Autorretrato*. El libro del que estamos copiando todo esto dice que el pintor murió en el 1528 (lo que indicamos para que ustedes se hagan una idea de qué época estamos tratando), pero no menciona que naciera en ningún año. Pero naciera o no, fue autor de *La adoración de los Reyes*, *Los apóstoles* y otros cuadros cuadrados, a los que les pusieron unos marcos preciosos.

Matthias Grünewald (¿1483?-1528) nos ha dejado *El Calvario*, una obra de gran intensidad trágica. Y nos lo ha dejado porque en el momento de su muerte le fue imposible llevárselo consigo, pese al mucho apego que le tenía. Es un cuadro de gran realismo, donde se ve a Cristo en la cruz, a otros personajes que lloran amargamente y a un señor con flequillo que lleva un libro en la mano y señala con el dedo, no sabemos muy bien para qué. El cuadro es impactante y te mete el corazón en un puño.

Otro del tiempo es Hans Holbein (1497-1543), retratista también. Enrique VIII de Inglaterra, Erasmo de Rotterdam y Tomás Moro, entre otros, fueron sus clientes. (Por cierto, Enrique VIII no le abonó la cuenta, pues consideró que el privilegio de pintarle a él ya era bastante recompensa.)

Lucas Cranach (1472-1553) fue el pintor de la Reforma. Con esto puede parecer que era ese pintor de brocha gorda que llega cuando aún no se han ido

los albañiles, pero no. Hizo retratos, pero sólo a los buenos luteranos, como Lutero y alguno que otro más. No a muchos.

A los pintores españoles, que se habían pasado el siglo XV copiando a los flamencos, empezó a darles vergüenza tal proceder y dejaron de hacerlo. Durante el siglo XVI copiaron a los italianos.

Siguen funcionando las tres escuelas, la de Valencia, la de Madrid y la de Sevilla, que ya conocen los que se han molestado en echarle un vistazo a los capítulos anteriores, cosa que recomendamos hacer, porque es una solemne tontería haberse comprado un libro y luego no molestarse en leerlo.

A la escuela levantina le llegaron antes las influencias italianas, más que nada porque le pillaba más cerca. Podríamos hablar del valenciano Juan Vicente Masip (¿?-1545) —y también podríamos saltárnoslo alegremente—, pintor de dibujo delicado y elegante. En su vida privada también era igual de elegante y murió sin haber probado nunca la butifarra. Pintó el retablo de la Catedral de Segorbe por el procedimiento de los numeritos, con lo que todo resultaba más fácil. Le quedó bien, las cosas como son.

Tuvo un hijo que también era valenciano y que, ¡claro está!, también se llamaba Vicente, pero que decidió cambiar su nombre para que no se le tomara por cualquier otro Vicente famoso de los que abundaban por allí. Así es que se hizo llamar Juan de Juanes (1507-1579), por lo que muchos le acabaron confundiendo siempre con el escultor Juan de Juni. En

fin: puntos que le hubiera resultado mejor elegir otro nombre como Eleuterio o Gumersindo.

Pinto *El Salvador* (a Cristo, no es que se pintara el solo todo el bonito país centroamericano). Y también *La última cena*, que parecía el tema recurrente en aquellos días. J. de J. destaca por su colorido, que no sólo es multicolor, sino también polícromo y con mucho cromatismo arcoirisado. Hizo también cuadros en blanco y negro, pero éstos los tenía que vender más baratos.

En Castilla destaca Juan Fernández de Navarrete «el Mudo» (1526-1579), llamado así porque era sordo como una tapia (¡curiosidades de la vida!). Laboró en El Escorial y le pagaban por día trabajado. Es autor de un cuadro titulado *La degollación de Santiago*, de muy buen gusto, y otro famoso que se denomina *El entierro de San Lorenzo* y en el que solo se ven dos cisnes que nadan apaciblemente en un estanque lleno de nenúfares, con lo que los que lo contemplan quedan algo despistados.

Otro pintor castellano es Antonio Moro (1519-1576), que no era ni castellano ni moro, sino holandés, por un capricho del destino. Fue retratista de la Corte y trabajaba siempre a la hora de la siesta, cuando sus modelos de la familia real se movían menos. Tuvo dos discípulos aventajados y muy hábiles a la hora de lavarle los pinceles con aguarrás y de prepararle los lienzos con huevo batido. Uno de ellos fue Alonso Sánchez Coello (1531-1588), que se especializó en pintar puñetas y encajes de golas, en los que no

hay quien le meta mano. Otro fue Juan Pantoja de la Cruz (1553-1608), famoso por lo rápido que acababa sus cuadros (para poder largarse pronto a ver a su novia). Ambos retrataron a Felipe II en todas las posturas imaginables y en algunas inimaginables también. Como él rey era poco amigo de posar, estos retratistas recurrían a un truco muy eficaz para ahorrar tiempo. Primero pintaban un traje negro, vacío. Luego hacían flotar un poco por encima un sombrero horroroso con forma de maceta. A continuación pintaban bajo el sombrero y sobre el traje una cara feísima. Y ya por fin, cuando el monarca consentía en pasar por allí, en cinco minutos le agregaban a aquella cara algún rasgo distintivo y nadie podría decir que aquel no fuera de Felipe II. Como el rey era miope y todos los cortesanos a los que se les preguntaba juraban por sus santas abuelas que el rey había salido favorecidísimo en el retrato, los pintores nunca experimentaron el más mínimo contratiempo.

La escuela andaluza cuenta con Luis de Vargas (1505-1567), que pintó el retablo de *La gamba* en la Catedral de Sevilla. No sabemos cómo las autoridades eclesiásticas le permitieron esto, que suena más a aperitivo que a devoción.

No todos los pintores estaban en las escuelas. Los hubo que hicieron novillos perpetuos y no aparecieron nunca por ninguna de ellas. Ejemplo: Luis de Morales, «el Divino» (1509-1586), (¡hombre!: era guapo, pero no tanto; es que los andaluces son exagerados de natural).

Este apuesto señor se especializó en vírgenes (¡qué inmoral suena esto!). Lo que queremos decir es que las pintaba sin parar, casi haciendo producción en serie. Son todas delicadas y encantadoras, porque pintar una virgen poco agraciada le hubiera supuesto una muy merecida paliza a manos de cualquier cofradía devota. Entre sus cuadros se cuentan *La Virgen y el Niño*, *Piedades* y el *Escarnio de Cristo* (este último cuadro a lo mejor no es una virgen y trata de otra cosa).

Y también está El Greco, que merece estudio aparte. Domenicos Theotokópoulos (1541-1614) era cretense, pero se vino a España, donde las chicas eran más guapas. Estudio con el Tiziano, pero no debió de aprender mucho, porque mezclaba los colores de una manera fatal. Tenía un defecto en la vista que le hacía ver a sus modelos mucho más gordos de lo que en realidad eran, así es que los pintaba alargados para compensar.

Vivió en Toledo, en donde sus habitantes le quisieron mucho porque invitaba a café a todos los que se encontraba por la calle. De él se ha dicho que es el pintor que mejor refleja la espiritualidad castellana. La verdad es que si la espiritualidad castellana es tan chupada, huesuda y lúgubre como la pinta El Greco, entonces preferimos el materialismo de cualquier otro sitio. En su paleta domina la gama fría, hasta el punto de hacer estornudar al espectador. La unción religiosa no se le puede negar, pero también hay que tener en cuenta que la Curia era su principal cliente.

Un cuadro suyo mundialmente conocido es *El entierro del Conde de Orgaz*, en el que San Agustín convence a San Esteban para que le acompañe a inhumar al Señor de Orgaz, que era quien daba el dinero para el convento de los agustinos de Toledo. Mientras los santos acarrean el cuerpo del Conde, una muchedumbre de mirones hace bulto. Tienen todos cara de panoli ante el milagro que están contemplando. En lo alto, están Nuestro Señor y la Virgen. San Pedro, con las llaves, se asegura de que todo vaya bien y no haya problemas de última hora. Es un cuadro estupendo.

Otro cuadro celebre es *El caballero de la mano en el pecho*, que algunos aseguran que es un retrato de Napoleón.

El expolio muestra a nuestro Señor envuelto en una túnica carmesí. *San Mauricio y la Legión Tebea* también es magnífico, pero no lo hemos visto y no lo podemos describir. Suponemos que en él aparecerá San Mauricio por algún lado. Su cuadro *San Francisco de Asís* está en Toledo y también en Cádiz, lo que no nos explicamos, salvo que hiciera dos copias o que lo muevan mucho y muy deprisa.

EL ABARROTADO ARTE BARROCO

El barroco no es sino el mismo Renacimiento, que se ha tomado un complejo vitamínico.

Es la exacerbación de todos los anteriores criterios de belleza. Su lógica es aplastante: si el helado de dos sabores es más satisfactorio que el de uno, ¿por qué no añadir cuarenta sabores más, con lo que el producto final será todavía más morrocotudo?

Y eso es lo que se hace: acumular efecto sobre efecto. Y también experimentar y mezclar a placer, con lo que se crean cosas inverosímilmente bonitas y también algunos engendros que tiran de espaldas.

Por otra parte, sí se diferencia del Renacimiento: lo que allí era medida aquí es exageración, lo que allí era serenidad aquí es movimiento y hasta ajetreo, lo que allí era belleza aquí es realidad de la más cruda y exagerada. Digamos que el barroco no es un arte para débiles.

Como a los italianos a pomposos no les gana nadie, tenemos allí a los artistas barrocos más destacados de todos. Empiezan a gustarles las curvas (¡ya era hora!), sobre todo en arquitectura, y derrochan mucho dinero empleando los elementos estructurales de los edificios como simples adornos. Vemos infinidad de columnas que no sostienen nada, que nos recuerdan a esos programas políticos que se redactan sin la más mínima intención de cumplirlos. Por lo demás

hay frontones partidos por el medio, arquitrabes con lumbago que se curvan por donde no deben, etcétera. La idea es que la profusión de las guindas exteriores del pastel no deje ver la poca calidad del bizcocho.

Puestos a mencionar a arquitectos italianos, ¿por qué no hablamos de Jacopo Vignola (1507-1573), que nos sirve tan bien como cualquier otro? Hizo los planos de la iglesia del Gesú, de la Compañía, que luego copiaron todos los demás. Estamos hablando de una planta de una sola nave, una cúpula sobre el altar mayor y capillas pequeñas perpendiculares a la central. Un ejercicio en monotonía, vamos.

Más famoso y con mejor pelambrera es Gian Lorenzo Bernini (1598-1680), a quien hay obligación de mencionar siempre que te encuentras en algún sitio con una columna retorcida como una barra de regaliz. Hizo un baldaquino que cubre el altar mayor de la Basílica de San Pedro, en Roma. Es impresionante, pero no tiene techo y no protege en absoluto de las goteras que tiene la cúpula, así es que consideramos que su fama está en parte injustificada.

Sus dos obras más grandiosas son la columnata que rodea la Plaza de San Pedro, en el Vaticano, y una conejera que construyó para un cuñado suyo que tenía una granja, y en la que los animalitos gozaban de espacio abundante, adecuada luz y todas las comodidades a las que un roedor puede aspirar en este bajo mundo. También, en sus ratos libres, hizo algunos palacios, como los Barberini, Montecitorio y Odescalchi, todos en Roma, porque le tenía pánico a

viajar.

Un arquitecto al que muchas veces se ignora (pero nosotros no nos hemos olvidado de él) es Francesco Borromini (1599-1667), un maniático de la movilidad; tanto, que su principal construcción, la iglesia de San Carlos en Roma, tiene la fachada ondulada y cuando la contemplas te parece que estás teniendo un mal *trip* de mescalina.

Dicen los especialistas que la arquitectura barroca en Francia apenas tuvo importancia, circunstancia que aprovechamos oportunamente para saltárnosla.

En España sí que tiene su aquél. Se distinguen dos épocas: la primera y la segunda; o, si se prefiere de otro modo, hablaremos de dos tendencias: la una y la otra. La primera es una reacción moderada contra el estilo herreriano, mediante el reconocimiento valiente y público de lo feo que es el Monasterio de El Escorial. En realidad, muchos de los arquitectos españoles eran italianos, lo cual no deja de ser un contrasentido. Giovanni Battista Crescenzi (1577-1635) se encargó del Panteón del Escorial, cariñosamente conocido como «el Pudridero». Domenico Fontana (1543-1607) arquitectó la Basílica de Loyola, que debe de estar en algún sitio. Marco Marcuzzi, en cambio, no construyó nada, porque no es ningún arquitecto italo-español, sino un nombre que nos acabamos de inventar y que hemos metido aquí para darle variedad a un párrafo que nos estaba quedando muy mediocre.

El que sí era español fue Francisco de Herrera «el

Mozo» (1627-1685), que construyó el templo del Pilar de Zaragoza y muy bien, por cierto.

El segundo estilo «extremista» es el que se ha llamado «churrigueresco», por más que los churrigueros no son nada de comer. José de Churriguera (1665-1725) dio nombre a esta forma exagerada de poner las piedras. De haberse llamado José March o José Pérez, estaríamos hablando del estilo marchoso o perezoso, respectivamente.

A Churriguera le gustaban mucho los cimborrios, lo cual no es nada deshonroso. Por eso construyó muchos en diversas catedrales y en algún que otro ayuntamiento. En general, ocupaba casi todo su tiempo en diseñar fachadas para impresionar a los concejales y que le dieran las contratas. El resto de sus edificios eran mucho más simples de lo que el boceto inicial prometía: habitaciones rectangulares vulgares y corrientes. No podemos hallar ningún recinto ovalado ni con forma trapezoidal.

Pedro de Rivera (1681-1742) continuó con el negocio churrigueresco y construyó la fachada del Hospicio (dejando que otro se ocupará del resto), la iglesia de Monserrat y el Puente de Toledo, en Madrid. Hay que decir en su favor que la birria de río que pasa por debajo de ese puente no lo hizo él y no es culpa suya.

Viene luego (porque era mayor, andaba lentamente y tardó más en llegar) Narciso Tomé (1690-1742), otro churrigueresquista. Hizo el Transparente de la catedral de Toledo. Como no sabemos qué es

esto del transparente, invitamos a los lectores que lo sepan a que nos escriban y nos lo cuenten. En las primeras páginas del libro viene la dirección de la editorial.

Fernando de Casas Novoa (1670-1750) se lució de veras con la fachada del *obradoiro* de la catedral de Compostela, por lo que el Ministerio de Turismo le tiene como santo patrón.

Otro señor de éstos fue Hipólito Rovira (1695-1765), que hizo el palacio del Marqués de Dos Aguas, en Valencia. Él, por su gusto, le hubiera puesto muchas más aguas, pero tuvo que obedecer al que le pagaba, claro está. Este palacio es el que sale en todas las postales y en todos los libros de arte (menos en éste, que no tiene ilustraciones, porque nosotros creemos en el dicho de que una palabra vale más que mil imágenes).

Imaginamos que en otros países también habría edificios barrocos, pero no los describimos porque no queremos hacer este libro más pesado de lo estrictamente necesario.

La escultura barroca pretende algo muy difícil: que tengan movimiento unas estatuas que, por definición, se están siempre quietas en un sitio. Pero ya hemos dejado dicho que fue una época rarita. Se buscaba el efectismo, cuando no directamente el susto. Se expresaban las emociones y los estados de ánimo. Los temas eran mitológicos, religiosos y cualquier otra cosa que a los artistas les pareciera bien. En general, podían esculpir la estatua que les diera la gana;

otra cosa es que luego consiguieran colocársela a alguien.

Stefano Maderno (1576-1636) es un hábil cincelista italiano. Talló *Santa Cecilia muerta*, por lo que lo del movimiento no llego a conseguirlo plenamente.

Aquí aparece de nuevo Bernini, avasallando a todos y acaparando el protagonismo. Pero no hay que olvidar que si Bernini fue el padre de la escultura heroica italiana, el mencionado Maderno fue la madre.

En *El éxtasis de Santa Teresa*, el escultor saca a un ángel que inmisericordemente le clava a la Virgen un dardo en el corazón. La verdad es que el grupo tiene tantos pliegues de ropa que cuesta distinguir quién es la Virgen y quién no. Se considera su mejor obra. Otra que se considera también su mejor obra es el *David*, tirando piedras. Cómo pueden ser las dos su mejor obra es algo que se nos escapa. También fue un gran fuentero, como lo muestra *La fuente de Tritón*, que está en la plaza Barberini, en Roma, si no la han cambiado de sitio recientemente por alguna ordenanza municipal estúpida, que todo podría ser. *El grupo de Apolo y Dafne* es célebre, aunque más modesto, pues un grupo de tan sólo dos personas no es algo muy ambicioso, que digamos.

En Francia está François Girardon (1628-1715), que se puso a tallar ninfas y apolos y se quedó solo. Llenó de ellos Versalles y poblados adyacentes. Es suyo el sepulcro de Richelieu en la iglesia de La Sorbona. Se lo cobró al cardenal por adelantado, pues otra cosa hubiera sido poco inteligente por su parte.

Charles Antoine Coysevox (1640-1720) talló caballos alados para las Tullerías. También les puso alas a algunos cerdos, pero éstos no se vendieron bien y el escultor los aprovechó para írselos regalando a sus amigos en su cumpleaños.

Nicolas Coustou (1658-1733) es un artista de gran vitalidad. Hizo *El domador* de la plaza de la Concordia. Los leones no tuvo tiempo de acabarlos. (En realidad, está domando a un caballo, así es que esta última frase nuestra no tiene ningún sentido.)

También está por ahí Pierre Puget (1620-1694), al que llamaban «el Paul Bocusse del mármol», porque sabía hacer filigranas con él. *Milón de Crotona* es obra suya y en ella el protagonista se retuerce —no sabemos por qué— de una manera antinatural y coge tortícolis en el cuello.

En España, la escultura se pasa directamente a la madera, quizá por la abundancia de alcornoques.

Surge —esplendorosa y un tanto *gore*— la imaginería policromada española, por la que se dijo aquello de «a mal Cristo, mucha sangre», refiriéndose a que se disimulaban los defectos de la talla a base de poner heridas tan desagradables de ver que te obligaban a apartar la mirada.

Volveremos a hablar, ¡cómo no!, de la unción religiosa, que daba muchos puntos durante la Contrarreforma. Se trata de grandes retablos y de tallas para los pasos de Semana Santa, donde se tienen que ver claras las emociones como el dolor, la piedad, la compunción, la angustia y cosas parecidas.

Se distinguen dos escuelas artísticas: la castellana y la andaluza (en algún momento, no sabemos cuándo, la escuela valenciana que ya conocíamos desapareció durante algunos años; quizá se tomaron todos unas «bien merecidas vacaciones», como se dice ahora).

La escuela castellana encontró locales baratos en Valladolid, donde se asentó. Destacó allí Gregorio Hernández (1576-1636), que tuvo muchos encargos y cumplió como el primero, ofreciendo productos de gran calidad, pues nunca dio malos pasos. Sus estatuas de Cristos yacentes son expresivísimas. Especialmente el que está en El Pardo produce una emoción muy viva: los ojos entornados, la boca entreabierta y las llagas sangrantes te meten tal congoja en el cuerpo que esa noche seguro que no cenas.

Hernández se especializó en la Pasión. Otras obras suyas son *El Descendimiento*, *La Virgen de las Angustias*, *El Cristo de la Luz* y *El baño del dromedario* (atribuido).

En Andalucía, Sevilla y Granada tuvieron gran gresca sobre cuál de las dos ciudades tenía los mejores artistas. Acabaron a bofetadas, lo cual es una buenísima señal de que las gentes comunes se interesaban por las Artes, no como ahora, que a las gentes les da todo igual.

Juan Martínez Montañés (1568-1649) siguió las huellas de Gregorio Hernández, por decirlo de una forma cursi. Vamos, que le imitó. Labró muchas estatuas, por más que casi todas en la misma posición y

con idéntica cara de circunstancias. Tienen gracia en los semblantes, elegancia en la actitud y van bastante abrigadas para lo que era el clima de Palestina. Pero el escultor arregló este absurdo inundando los rostros de sus vírgenes y Cristos con abundantes gotas de sudor así de gordas. La catedral de Sevilla le compró *La Concepción* y *El Cristo crucificado*, aunque se los tuvo que pagar a plazos, porque el Montañés les puso un precio escandaloso.

En Granada vivía Alonso Cano (1601-1667), justamente en donde empieza la cuesta ésa en forma de zigzag por dónde pasa el autobús que va a la Alhambra. Hizo una *Inmaculada* que da gloria verla.

Pedro de Mena (1628-1688) no era tampoco ningún chisgaravís en esto del esculpimiento y produjo dos verdaderas joyas del arte: *La Magdalena penitente* y un *San Francisco de Asís* mucho más atractivo que el de verdad (por lo que nos han contado los que le conocieron en persona). La mayor parte de estas estatuas, todo hay que decirlo, lloran mucho.

Hubo también algún que otro escultor suelto, que andaba de acá para allá, como el portugués Manuel Pereira (1588-1683), que se afincó en Madrid y realizó un *San Bruno* para la Cartuja de Miraflores, en Burgos. Con lo que tuvo que pagar por el transporte, apenas le quedaron beneficios (sin mencionar que la talla se le cayó del carro tres veces durante el traslado y llegó a su destino bastante deteriorada).

Lo que verdaderamente merece la pena del barroco es la pintura, dejémonos de tonterías. Las es-

cuelas española y flamenca fueron de una calidad que patidifunde. La escuela italiana quedó en un honroso segundo lugar. La francesa ni se le aproxima y de la inglesa y de la alemana, mejor ni hablamos.

Las características de la pintura barroca fueron el realismo (pintaron cosas y gentes cochambrosas como eran en verdad), la naturalidad (las figuras no parecían tener una escoba sustentando su estructura anatómica: no entraremos en más detalles) y la preocupación por la luz (que no tiene que ver con la que tenemos en nuestros días a causa de lo elevado de las facturas).

Empecemos al revés, para variar.

El pintor francés que mencionaremos (porque nos da lástima) es Nicolas Poussin (1594-1665), cuyo mayor mérito fue ser contemporáneo de Velázquez, pero que no le llega ni a la suela del escarpín. Pintó clasicidades grecolatinizantes, como *El Parnaso* (lleno de poetas pedantes) y *Bacanales* (repletas de señoritas mitológicas de carácter alegre y ligeras de ropa, porque a Poussin no le salían bien las mollas.) También tiene cuadros bíblicos, como *El martirio de San Erasmo*, en donde se ve al pobre santo, al que le están sacando las tripas por una pequeña incisión en el estómago, mientras mucha gente se agolpa en torno suyo a cotillear y unos angelotes revolotean en la parte de arriba sin hacer nada por impedir el martirio, ¡los muy vagos!

Tiene también cuadros de asuntos históricos y grandiosos paisajes pero no es cosa de perder más

tiempo con él, así es que lo dejamos aparcado.

Buscando bien, en Italia encontramos a Michelangelo Merisi da Caravaggio (1571-1610), verdadero creador del barroco en pintura. En el manejo del claroscuro y el contraste fue un hacha. Así, sus escenas violentas de la vida real resultaban aún más impactantes. Hay quien dice que esto no lo hacía a posta, sino que simplemente le resultaba más cómodo pintar los fondos de sus cuadros todos de negro que tener que llenarlos con cosas. Como fuere, el caso es que sus figuras en primer término destacan más. A esto se le llamó «tenebrismo». No falta quien asegura que sus lienzos no son tan oscuros, sino que simplemente están muy sucios después de tanto tiempo y que si se restauraran (o simplemente se frotaran bien con agua y jabón) se vería que las tonalidades originales eran bastante más claras y luminosas.

Algunos de sus cuadros son *El entierro de San Pablo* y *La conversión de Cristo* (aquí debe de haber algún error; pensamos que es más lógico que sea al revés: *El entierro de Cristo* y *La conversión de San Pablo*).

Guido Reni (1575-1642) es un pintor fastuoso, obsesionado con lo decorativo y monumental, sobre todo en *La Aurora*, donde mete al viento, al mar, al campo, caballos, ángeles y un montón de personas que corren cogidas de las manos. En cuanto a sus figuras, se las reconoce fácilmente: todas están indefectiblemente mirando hacia arriba.

Los holandeses, con el aquél de la Reforma, dejan de pintar temas religiosos y empiezan a centrarse

en cosas más cercanas al hombre: quesos, salchichas, sartenes, cacerolas, paisajes, campesinas de sonrosados mofletes y grandes bustos, así como amas de casa barriendo o haciendo cualquier otra tarea doméstica. Ha de decirse que son los amos de la luz y que todos los cuadros tienen ventanas.

Frans Hals (1583-1666) pintó muchos retratos de chicas sonrientes. Aunque las modelos son distintas, la sonrisa es siempre la misma, porque ya que le había cogido el punto al dibujo, no era cosa de desaprovecharlo. *La gitana* es uno de sus cuadros más rectangulares.

Rembrandt Harmenszoom van Rijn (1606-1669) está en la cumbre y allí pasa mucho frío, pero la gloria no se la quita nadie. Se pintó nada menos que sesenta autorretratos, todos diferentes, por lo que, además de narcisismo, parece ser que tenía personalidad múltiple.

Manejaba la luz y la oscuridad como si lo hubiera hecho desde pequeñito. Los personajes principales aparecen bien iluminados y los secundarios, en la sombra, para que no quepan dudas. Fue muy realista y por eso nunca jugó a la lotería, convencido de que era muy difícil que le tocase.

Son obras notables *La lección de anatomía*, donde unos médicos con unas golas desmesuradas están oliendo un cadáver, para aprender; *Los síndicos de los pañeros de Amberes*, un cuadro de encargo, en el que todos los personajes se han comprado el mismo traje negro y, al parecer, en la misma tienda; *La ronda noc-*

turna, que muestra a un montón de gente que sale de marcha por Amsterdam, con tambores y toda la parafernalia, y algún otro que se queda por ahí.

Podíamos hablar de Johannes Vermeer van Delft (1632-1675), pero no lo vamos a hacer todo nosotros. Si quieren saber algo sobre este señor, vean la película *La joven de la perla*, donde salen Colin Firth y Scarlett Johansson, que están muy guapos (ella más que él, según nuestra modesta opinión, aunque habrá quien opine lo contrario).

En cuanto a los flamencos, está Pieter Paul Rubens (1577-1640), de quien se dice que pintó cuatro mil cuadros (¡hala!). Seguro que muchos de ellos los hicieron sus discípulos a destajo y por dos gordas. Es el pintor del movimiento, pero no del equilibrio, por lo que muchas de sus figuras parece que desafían la gravedad y que se van a caer al suelo de bruces de un momento a otro.

También ha de decirse que le gustaban las mujeres orondas y mantecosas, como puede verse en *Las tres Gracias*, en donde tres señoras gordas se pelean por ver quién se queda con una manzana.

La lanzada se considera su obra maestra, pero eso ya es cuestión de gustos. El soldado que pincha va a caballo y lleva una barba muy poblada, algo que no concuerda con el reglamento de las legiones romanas, que la prohibían. (¡Ah, Rubens! ¡Te hemos pillado en un error de bulto!)

Los milagros de San Ignacio también tiene su gracia, pues en él salen demonios, enfermos, una posesa y

un montón de frailes que están allí mirando para ser testigos luego, si hace falta. *La crucifixión* nos gusta bastante más. El tema, queremos decir. *El descendimiento* también está muy bien, aunque el artista se complica la vida al pintar una escalera muy pequeña, lo que dificulta todo el proceso de bajar a Cristo al suelo.

Un discípulo suyo, Anton Van Dyck (1599-1641), logró la sobriedad y elegancia que le faltaban a su maestro. Se especializó en retratos y lo hacía muy bien. A nadie se le oculta que dibujar narices es una de las técnicas pictóricas más difíciles de dominar. Su retrato del rey Carlos I es admirable, por más que el monarca luciese unos bigotitos harto ridículos.

Por último, tenemos a David Teniers (1610-1690), que hizo su agosto con cuadros costumbristas: gentuza emborrachándose en posadas mugrientas, viejos repelentes fumando tabaco infecto, mozos y mozas retozando y metiéndose mano en fiestas campestres, etcétera. Su cuadro más famoso es *El archiduque Leopoldo Guillermo en su galería de pinturas de Bruselas*. En este cuadro se ven total o parcialmente nada menos que ¡52 cuadros! (los hemos contado). Hay algunos clientes, pero no parece que nadie tenga la más mínima intención de comprar nada.

Hay que especificar que existen dos David Teniers: David Teniers «el Viejo» (el padre) y David Teniers «el Joven» (el hijo). La gente suele confundirse y achacarle a uno los cuadros del otro (y no ponemos la mano en el fuego porque no lo hayamos hecho

nosotros también).

En nuestro país tenemos que vérnoslas otra vez con las dichosas escuelas, que aparecen por todas partes. La escuela valenciana de pintura la fundó Francisco Ribalta (1565-1628), con un préstamo de la Caixa del Mediterráneo.

Introdujo en España el tenebrismo, bien que un poco a la fuerza. En su cuadro *La Santa Cena*, aparecen los apóstoles todos vestidos de rojo, alrededor de una mesa camilla redonda. No hay comida.

En *La visión de San Francisco*, el santo se lleva un susto de muerte cuando se le aparece un ángel con una vihuela, tocándole la canción del verano de aquel año. También el cordero se empeña en subirse a la cama. El rostro del protagonista aparece aquejado de ictericia. El dibujo es enérgico y el claroscuro es más claro que oscuro, lo que no está claro.

Otro valenciano es José de Ribera (1591-1652), que nació en Játiva y se fue de allí en cuanto pudo. En Nápoles de llamaron el *Spagnoletto*, remoquete que no se quitó hasta su muerte. El Virrey de Nápoles, el duque de Osuna, le protegió y Rivera nadó en la opulencia, como suelen decir los malos prosistas. Recibió muchos encargos de gente que quería pedirle cosas al Virrey. Los libros dicen que fue tenebrista, pero también aseguran que manejaba muy bien el color, con lo que nosotros no sabemos a qué carta quedarnos.

Su cuadro *El martirio de San Bartolomé* es realmente patético, en el buen sentido. *El martirio de San Andrés*, en cambio, es tan oscuro que no podemos saber qué

le están haciendo al pobre señor. En la *Piedad*, las figuras del fondo parecen cabezas que flotan en el aire, mientras que el cuerpo en primer término aparece muy bien iluminado. Luego tenemos *El sueño de Jacob*, que es muy realista: Jacob, en el campo, duerme a pierna suelta sin que haya nada especial que mencionar sobre este cuadro.

Diego de Silva Velázquez (1599-1660) fue el mejor pintor de la escuela castellana, pese a ser de Sevilla (cosa que no le perdonaron allí). Sin embargo, no le gustaba pintar: lo que quería era ser noble. Fue artista de palacio, pero comía en la cocina con los criados, y la cocinera —que le tenía tirria— le ponía siempre sopas de ajo, que no le gustaban nada.

Se ha dicho que Velázquez pintaba el aire y que se podía bailar la conga entre sus personajes, tal era el efecto de perspectiva que lograba. En su primera época fue tenebrista, pero luego se arrepintió de este pecado y volvió a pintar cuadros que sí se veían. Mezclaba la mitología con cualquier otra cosa que le diera la gana, como en *Los borrachos*, *La adoración de los Magos* o *La vieja friendo huevos*.

Pero luego se fue a Italia y allí se enteró de que el tenebrismo ya no estaba *«in»*, sino *«out»*. De este periodo es *La rendición de Breda*, llamado «las lanzas» por todos aquellos españoles incultos que no saben si Breda es una ciudad o una marca de betún para el calzado. En el cuadro se ve a un montón de gente sosteniendo lanzas y picas: enhiestas las de los que han ganado la batalla y más alicaídas las de los perde-

dores. Se equivocan los que han querido ver en ellas un símbolo fálico de supremacía hispana.

También pintó retratos, pues no le quedaba otra. Contando con lo bueno que era y lo mucho que le importaba quedar bien con la familia real, no nos explicamos cómo le salieron tan feos, a no ser que lo fueran mucho más al natural.

En su tercera etapa resuelve de una puñetera vez el problema de la luz y consigue lienzos magníficos, como *Las meninas* (donde se pinta a sí mismo con una cruz de Santiago en el pecho —que no tenía— como indirecta para que el rey se la concediese) o *Las hilanderas* (donde no se pintó a sí mismo porque hilaba muy mal y le dio vergüenza).

Junto con estos cuadros de gran formato, que tenían como objetivo tapar toda la pared para ahorrase el pintarla cada dos años, hizo otros con los bufones de la corte, que se los pagaron muy bien para poder presumir ellos también de haber quedado inmortalizados.

¿Y qué decir de sus cuadros religiosos? Su *Cristo* es estupendo, aunque como no sabía qué expresión ponerle al rostro, optó por tapárselo con el flequillo, eludiendo así un problema técnico de primera magnitud.

No hay que olvidarse de *San Antonio Abad visitando a San Pablo*, en donde están los dos de charleta, mientras un pájaro les trae un rosco de pan en el pico.

Velázquez tuvo imitadores, que conformaron la escuela de Madrid. Juan Carreño Miranda (1614-1685), del que no ha oído hablar casi nadie, fue pintor de cámara de Carlos II «el Hechizado» y tuvo que pintar el retrato del rey más escuchimizado de la historia patria. En su lienzo *Doña María de Austria*, aparece doña María de Austria, con lo que podemos asegurar que el tal Carreño no era un mentiroso.

Por último está Claudio Coello (1642-1693), lamentablemente más famoso por su calle que por sus cuadros. Nos ha dejado su *Autorretrato*, aunque realmente no sabemos qué hacer con él. Fue el discípulo más avanzado de su maestro y de él se ha dicho la siguiente majadería: «Es el canto del cisne de la vieja España». Su obra más destacada es *La adoración de la Sagrada Forma*, donde el rey y la corte, con unos pelucones horrorosos, veneran la santa forma entre un montón de cirios encendidos, porque, de estar apagados, los allí presentes no hubieran sabido en qué dirección tenían que adorar en aquella iglesia tan oscura. Este cuadro está en la sacristía de El Escorial y por nosotros puede seguir allí todo el tiempo que le apetezca.

La escuela andaluza abunda en pintores religiosos, porque cualquier otra cosa estaba mal vista. Francisco de Zurbarán (1598-1664) se hinchó a pintar frailes, todos vestidos de blanco, como si fueran novias en el altar. Se especializó en mostrar los éxtasis, la vida interior y las enfermedades del estómago.

San Buenaventura nos muestra al santo discutiendo

de teología con un ángel que pasaba por allí. En *La Sagrada Familia* vemos al niño Jesús jugando a las chapas con otros dos zangolotinos. Sólo al cabo de un rato nos percatamos de que éstos tienen alas: son ángeles que le hacen compañía (y siempre le dejan ganar, suponemos). *Los frailes del monasterio de Guadalupe* y *Los frailes de la Cartuja de Jerez* son, obviamente, más cuadros de frailes. Es de destacar lo bien planchados que llevan los hábitos y el hecho de que no se quiten la capucha ni para comer.

Mucho más popular (e infinitamente más cursi) es Bartolomé Esteban Murillo (1617-1682), pintor de conventos (para conventos, queremos decir: no era un «brochas»). Realizó una *Inmaculada Concepción de María* y como le dijeron que le había quedado muy resultona, pintó entonces como unas cuarenta más. Siempre es la misma Virgen, rodeada de ángeles por todas partes.

Su cuadro más famoso quizá sea *La Sagrada Familia del pajarito*, donde el niño Jesús salva a un pajarito de servir de almuerzo a un perro malo, requetemalo.

Tiene muchos cuadros de niños: *Los niños comiendo melón*, *Niños jugando a los dados*, *Los vendedores de fruta* y otros. Se ha sabido luego que a sus modelos infantiles no les pagaba sueldo: les daba un par de magdalenas para merendar y con eso se conformaban.

Una cosa muy peculiar de Murillo es que sus colores están desvaídos. Son siempre tonos pastel y nos recuerdan a los bolsos de Agatha Ruiz de la Prada o a las paredes de las películas de Pedro Almodóvar.

Creemos que por cada bote de pintura de color le regalaban uno de pintura blanca y el hombre no se resignaba a no aprovecharlo, por lo que lo mezclaba alegremente, aclarando sus tonos.

En el extremo opuesto de la pintura amerengada de Murillo está la de Juan Valdés Leal, cuyos cuadros te meten el miedo en el cuerpo. *Finis gloriae mundi*, por ejemplo, describe una cripta donde se pudren mano a mano un Obispo y un Caballero de Alcántara. *In icto oculi* muestra a la Muerte avanzando con una guadaña en la mano, cortando vidas a diestro y siniestro. En sus otros cuadros no se olvida nunca de pintar gusanos asquerosos o calaveras encima de la mesa para recordarnos que nos tenemos que morir algún día. Una juerga de hombre, vamos.

Además era muy desastrado y sus lienzos están llenos de cosas tiradas por el suelo, como si la policía acabará de hacer un registro en casa de un narcotraficante. Los retratos que hizo —como el de *Don Miguel de Mañara*— no son menos inquietantes.

EL HORTERA ARTE ROCOCÓ Y EL CURSI ARTE NEOCLÁSICO

En el siglo XVIII Italia y España dejaron de ser los árbitros del arte, circunstancia que aprovechó Francia para dar un paso adelante y mangonear el cotarro. Y en cuanto Francia mandó (¿o es "manduvo", como "anduvo"; no estamos seguros)... En cuanto Francia mandó —decíamos—, la cursilería más insoportable atenazó la garganta de Europa.

Aquello fue la apoteosis del repipismo.

Primero, no lograron quitarse de encima el barroco de buenas a primeras, sino que se limitaron a convertirlo en una caricatura de sí mismo. Surge así el ñoño rococó o estilo Luis XV (lo que no dice nada bueno en favor de este rey).

En segundo lugar, los artistas rocoquenses chaquetearon miserablemente y se pasaron al enemigo: lo completamente otro, la corriente neoclásica, que consistía en que todo estuviese muy medido y fuera absoluta y soberanamente tedioso. Veámoslo arte por arte:

La arquitectura rococó consistió en coger todas las cornucopias, rocallas, volutas, hojas de pámpano y demás parafernalia que solía estar "embelleciendo" el exterior y meterla en los salones, en los dormitorios y hasta en los excusados. Al caminar por un pasillo rococó tenías que ir con mucho cuidado para evitar

chocar con los adornos. Si no agachabas la cabeza en el momento adecuado, te dabas un sonoro coscorrón contra el follaje de piedra, las ménsulas, los amorcillos, las conchas marinas o cualquier otro producto de la imaginación febril del arquitecto-diseñador. Las paredes estaban llenas de jarrones en precario equilibrio sobre pedestales y era muy fácil que al ir de visita a casa de alguien te cargases alguno. En general, vivir en aquellas casas era incómodo. Te dabas en la espinilla con los adornos de las patas de las sillas y las camas, con sus suntuosos doseles, eran unas verdaderas jaulas que potenciaba la claustrofobia.

El francés Juste-Aurèle Meissonier (1695-1750) fue uno de los más importantes arquitectantes de este estilo, que privó en Alemania (¡quién lo iba decir!). En Austria, el italiano Nicolò Pacassi (1716-1790) construyó un palacio imperial en Schönbrun que parecía sacado de un pastel de cumpleaños. Otros rococoísmos se efectuaron el Museo de Rodin, de Ange-Jacques Gabriel (1698-1782), y en la fachada de San Sulpicio, de un tal Servandoni (1695-1766), de cuyo nombre de pila no nos acordamos en este momento[9].

La reacción neoclásica se debió al hecho innegable de que las paredes y los techos lisos se acababan de construir mucho antes y salían infinitamente más baratos. Entonces, los listillos neoclásicos hicieron correr la especie de que lo rococó era de mal gusto y lo neoclásico, de bueno, y se llevaron todas las contratas.

[9] Y no es la primera vez que nos ocurre en este libro.

El neoclasicismo era un café colado por tercera vez. La arquitectura griega había sido imitada en el Renacimiento y ahora éstos copiaban a aquéllos. Tenemos así un estilo sencillo como un cartujo, severo como un sargento y frío con un mujik, lleno de columnas clásicas, frontones y cosas de esas que tenemos ya tan vistas.

En Francia, un señor con el mal gusto llamarse Jacques-Germain Soufflot (1713-1780) construyó neoclásicamente el *Panteón de París*. Luego, un tal Pierre-Alexandre Vignon (1763-1828) hizo la Iglesia de la Magdalena y el Arco de triunfo.

En Alemania no se quedaron cortos tampoco, pues de este estilo es la Puerta de Brandemburgo. Rusia tuvo envidia e hizo el Palacio del Hermitage. Inglaterra no quiso quedarse atrás y erigió el Museo Británico y la Bolsa.

En España, como nos estábamos imaginando, tuvimos que pedir ayuda fuera. Filippo Juvara (1678-1736) y Giovanni Battista Sachetti (1690-1764), más extranjeros que el mantón de Manila, vinieron para hacernos el favor de construirnos el Palacio Real, porque aquí nos sentíamos incapaces.

El italiano Francesco Sabatini (1722-1797) hizo palacios sin descanso: el de Aranjuez y los de Riofrío y el Pardo. También quiso poner su arco, porque al arquitecto que no hacía un arco aquí o allá no se le tomaba en serio entre la profesión. Suyo es el de Carlos III o Puerta de Alcalá, aunque no tiene puertas.

¿Hubo hubo arquitectos españoles? Algunos,

cuando aprendieron el oficio a fuerza de ver a los otros. Está Ventura Rodríguez (1717-1785), conocido por la iglesia de San Marcos de Madrid, la capilla mayor del Pilar de Zaragoza y una estación de «Metro» en la calle Princesa, esquina a Luisa Fernanda.

Juan de Villanueva (1739-1811) construyó el Jardín Botánico (al que no puso paredes), el Observatorio Astronómico (al que no puso techo) y el Museo del Prado (al que le puso de las dos cosas, pero porque le obligaron). Como se equivocaron al pagarle y le dieron de más, para no devolver el dinero, lo compensó construyendo la Casita del Príncipe en El Escorial.

Sobre lo escultórico vamos a decir poco, porque tenemos que ir al supermercado a hacer la compra de la semana y se nos hace tarde.

En España (por esta vez empezaremos al revés y hablaremos primero de lo nuestro) destaca sin rival conocido Francisco Salzillo (1707-1783), honra y prez de Murcia, con sus "pasos" (pasos para Semana Santa se entiende). Sigue la tradición de los imagineros anteriores a él, porque la de los posteriores le era más ajena. Sus figuras emocionan de veras. Creemos que fue refiriéndose a sus tallas por lo que Winston Churchill popularizó aquella frase suya de "sangre, sudor y lágrimas", pues eso es principalmente lo que encontramos en su obra. Podemos mencionar y mencionamos *La oración del huerto*, *El beso de Judas*, *La dolorosa* (no es la zarzuela), *La verónica*, *La caída* y *La cena de San Jerónimo* (no, perdón: *La cena* y *San Jerónimo*, que

son dos estatuas distintas, no una sola que mostrara al santo alimentándose). Hay otras. Ni que decir tiene que todas muestran un vistoso colorido. Los angelotes tienen los mofletes convenientemente sonrosados. El barniz que los cubre crea la impresión de que todos los personajes de estos grupos estrenaban la ropa ese día. En fin, que no hay más que pedir.

En Francia destaca Étienne-Maurice Falconet (1716-1791), que esculpió la estatua ecuestre de Pedro "el Grande" en San Petersburgo, porque en París ya le conocían y no le dejaban ni acercarse a un bloque de granito. En Rusia, en cambio, como todo lo francés era objeto de esnobismo, triunfó sin reservas. También es francés Jean-Baptiste Pigalle (1714-1785), pero no sabemos qué hizo (para la próxima vez nos informaremos mejor).

Y en Italia el veneciano Antonio Canova (1757-1822) hizo obras perfectas pero un tanto frías, sobre todo si se considera que eran de mármol. Tenemos *Amor y Psiquis*, el sepulcro del Papa Pío VI y *Paulina Borghese*, que son preciosas pero que están llenas de mugre y pidiendo un buen frote con un cepillo de cerdas gruesas.

Entre los pintores franceses, Jean-Antoine Watteau (1684-1721)era el que tenía la peluca mejor peinada. Sus cuadros son de pequeño tamaño (para no cansarse) y reflejan la belleza de la corte y la frivolidad del paisaje, o puede que sea al revés. Tienen mucho colorido y en ellos abundan los señores de merienda en el campo, tocando la guitarra (bueno, no

son guitarras, sino otros instrumentos más pequeños). *Embarque para la isla de Citerea* fue un cuadro que su autor tuvo que regalar a la Academia para que le dejaran entrar. *Los placeres del baile* es otro lienzo de "gente bien" pasándoselo bien delante de unas gigantescas columnas. Cuando comenzaba a alcanzar el éxito, Watteau fue y se murió. ¡Qué lástima!

François Boucher (1703-1770) fue un protegido de Madamme Pompadour, a la que pintó desnuda en todo su esplendor y en todas sus grasas en *Desnudo recostado*. Se aprecia en su obra el influjo de Rubens (en los michelines). Pintó asimismo algunos cuadros mitológicos que hicieron sonrojar hasta a los enciclopedistas. Por ejemplo, en *Leda y el cisne*, el animalito contempla perplejo una porción de la anatomía femenina que no le era conocida. Otros muchos cuadros presentan a las modelos en la posición adecuada para que les pongan una inyección de vitaminas, aunque no parezcan necesitarlas.

Otro que tal bailó fue Jean-Honoré Fragonard (1732-1806), un hedonista de marca mayor. Durante mucho tiempo se le ignoró, hasta el punto de que en la celebérrima *Historia del Arte* (1873) de Michelle Scheißkopf (que seguro que todos ustedes tienen en la mesita de noche para consultarla de madrugada si les surge alguna duda urgente) no se le menciona. Pero luego los entendidos se acordaron de él y le admiraron como realizador de escenas galantes y delicadas. Mencionaremos aquí *La gallina ciega*, *El camisón arrebatado* o *Los felices azares del columpio*, consistentes éstos en que se les levantaran las faldas a las chicas y

contribuyeran así a la formación y educación anatómica de sus compañeros de picnic. También tiene algunos cuadros de inyecciones, a manera de Boucher. *La muchacha jugando con su perro en la cama* resulta bastante curioso: la chica en paños muy menores, por decir algo, juega con su perrito que, sin querer, le hace cosquillas con su rabo en un lugar que mejor no mencionamos. (¡Estos franceses siempre tan decadentes!)

En Italia tenemos a Luca Giordano (1634-1705), que se dedica a pintar techos, bóvedas, paredes, lo que le echen, con alegorías religiosas y paganas de brillante colorido. Le decían "Luca fa presto", por la vertiginosidad con la que ejecutaba las obras, ya que no cobraba por día trabajado, sino por proyecto finalizado. Decoró la bóveda de la sacristía de la catedral de Toledo y la de la iglesia de El Escorial, sufriendo severos dolores de cervicales. En su estilo fusionaba lo veneciano con lo romano, aunque no podamos explicar en qué consiste eso exactamente. Pintó el *Arcángel San Miguel [pisando a] los ángeles caídos*, *Salomón [charlando amigablemente con] la Reina de Saba* y *Triunfo de los Medici [haciendo equilibrios] entre las nubes del monte Olimpo*.

Giovanni Batista Tiepolo (1696-1760), bizco y veneciano, fue famoso por su espectacular colorido y por no devolver nunca el dinero que le prestaban sus incautos amigos. Pintó el techo del salón del trono del Palacio Real de Madrid, para presentar el triunfo de la monarquía española. Inventó los *vedutte*, esto es vistas minuciosas de Venecia, muy estimadas por los

viajeros extranjeros. Fue, pues, el fundador del negocio de los *souvenirs*. Además hizo visiones celestiales, apariciones y martirios en número incalculable. Le gustaba mucho sacar a caballos sobrealimentados y a ángeles tocando la trompeta.

Podemos mencionar otras obras suyas, como *La generosidad de Escipión*, *Agar e Ismael en el desierto* o *La virgen con San José y cinco santos más*; describirlos ya es algo a lo que no nos animamos.

Entre los neoclásicos sólo merece la pena Jacques-Louis David (1748-1825), que se compró un libro de historia y pintó todo lo que leyó en él. Sus temas son grandiosos, aunque más greco-latinos de lo deseable: *La muerte de Sócrates* (rodeado de un montón de amigos cotillas), *El juramento de los Horacios* (donde un señor sostiene las espadas mientras otros juran y sus señoras esperan en un rincón a que sus maridos acaben de tratar de política), *La muerte de Marat* (frotándose la espalda en el baño), *Napoleón cruzando los Alpes* (en donde el caballo se encabrita porque no tiene ninguna gana de cruzar nada) o *El rapto de las Sabinas* (donde unos soldados desnudos, salvo el casco, pinchan a sus enemigos con sus lanzas para llevarse a una señoras mucho más tapadas que ellos).

Fue pintor a sueldo de los jacobinos (llamados Sociedad de los Amigos de la Constitución), para quienes elaboró *El juramento del juego de pelota*. Como pintó las caras de los revolucionarios más destacados y a nadie le gustó como le habían quedado, hubo muchas protestas por ese lienzo; David tiró los pinceles

y lo mandó todo a hacer gárgaras, dejando el cuadro inacabado. Un discípulo suyo lo terminó y lo cobró.

En Inglaterra, con el buen sentido que les caracteriza, los pintores reconocieron que los británicos eran, por lo general, espantosamente feos y que era mejor no dedicarse al retrato, por lo que se centraron en los paisajes, aprovechando además que el color verde era uno de los más baratos (porque no todos cuestan igual, como ustedes saben: el rojo remolacha, por ejemplo, es muy costoso). No obstante ello, los personajes de la corte se empeñaban en ser retratados de todas formas, por lo que artistas como William Hogarth (1697-1764) y otros no tuvieron más remedio que complacerles. Este señor fue costumbrista (no queremos decir que fuera un animal de costumbres, sino que retrataba a familias en su salita de estar). *Matrimonio a la moda* (seis cuadros que se llaman todos igual) puede mencionarse como ejemplo. A este caballero no le faltó el humor (o quizá la sinceridad), porque presenta a la gente ridícula tan ridícula como es.

Thomas Gainsborough (1727-1788) retrató a la familia real. Es también un famoso pintor de niños (no es que les pintara a ellos entiéndanme; es que los copiaba en sus lienzos). Es muy conocido *El niño azul*, que no es azul, sino que sólo va vestido de azul. Sus paisajes son todos lánguidos, como corresponde a un inglés verdaderamente patriota.

Joshua Reynolds (1723-1792) también era aficionado a los niños (en el buen sentido). Copió espe-

cialmente niñitas sentadas en el suelo cogiendo a un perrito. También es suyo el *Retrato de Miss Sarah Campbell*, donde una señora con un traje más bonito que su rostro luce un peinado de medio metro, que abulta tres veces lo que su cabeza.

Luego están George Romney (1734-1802), Thomas Lawrence (1769-1830) y otros más que se llaman cosas parecidas.

Llegamos (¡por fin!) a España, donde tenemos a Ramón Bayeu (1746-1793), que se dedica a captar la vida del pueblo madrileño para sacarles en los tapices de la Real Fábrica. Era o bien cuñado de Goya o bien el padre del sobrino de su abuela, no estamos seguros. Algunos de sus cartones son *El choricero* (creemos que le pintó para pagar en especie lo que le debía), *El majo de la guitarra* o *El muchacho de la esportilla*. Todas estas pinturas son muy bonitísimas. Además Bayeu era un artista con suerte, porque siempre que salía a pintar le hacía buen tiempo; al menos, todos sus cuadros aparecen muy soleados.

Vicente López (1772-1850) es menos famoso de lo que debiera porque su nombre y apellido no le ayudaron nada para que los laureles de la gloria le ciñeran las sienes. Pintó un retrato de Goya que el mismo Goya no hubiera sabido hacer. Fue retratista de la corte, porque no se metió en política y no daba ninguna lata. Hizo *La señora de Delicado de Imaz*, que es una verdadera obra maestra, salvo por el bigote de la dama retratada, que era algo de lo que Vicente no tenía la culpa. Su *Fernando VII* cargado de cruces y

con unos preciosos brocados para desviar la atención del que lo contempla y que no le tenga que mirar a la cara, es también destacable.

Y, por último, hablemos de Goya, aunque, realmente se ha escrito tanto sobre él que ya no sabemos qué decir.

Francisco de Goya (1746-1828) era sordo como Beethoven, gordo como Balzac, calvo como Voltaire, puñetero con Unamuno, genial como Buster Keaton y maño como Paco Martínez Soria. Creo que la descripción ha quedado completa.

En su primera etapa fue pintor de corte de Carlos IV. Realiza cartones para tapices, gana dinero, todo le sonríe. En su segunda etapa ya ha perdido el optimismo. Se dedica a los frescos (a pintarlos) y se vuelve más crítico con todo lo que le rodea. Durante la Guerra de la Independencia ve escenas de horror y tiene, además, que pintar a algunos generales de José I que no le pagan. Durante su tercera época, ya teniente, prescinde del color y pinta solo en ocre, blanco y negro. Son cuadros sombríos, trágicos y de lo más raro, lo que ha servido a los críticos para declararle precursor de la pintura moderna y bisabuelo de las vanguardias.

Entre sus retratos mencionaremos *La familia de Carlos IV*, aunque no hacía falta especificarlo en el título: basta mirar a la cara a los que aparecen para ver que todos son familia y comparten las borbónicas narices.

La maja desnuda y *La maja vestida* muestran a la

misma señora recostada en la misma cama y en la misma postura. Fueron dos lienzos de encargo que se alternaban con un mecanismo: una especie de juguete erótico, vamos.

Los fusilamientos del 3 de mayo en la montaña de Príncipe Pío es un cuadro tremendo. Unos franceses con gorros, abrigos y mochilas, apuntan a unos españoles descamisados a los que matan inmisericordemente en un descampado. Se han llevado un gran farol para alumbrarse y ver bien, porque de otra manera es muy difícil fusilar.

Hay más pinturas que nos vemos obligados a mencionar, so pena de que se enfaden con nosotros en Aragón. Está *El aquelarre*, donde el demonio, en forma de macho cabrío, dirige una fiesta campestre; *Saturno devorando a un hijo*, obra un tanto *gore*, en que el dios se ha comido ya un brazo y sigue con hambre; *Dos viejas comiendo sopa*, que no hace falta explicarlo, y *La carga de los mamelucos* que, aunque no lo parezca, no es nada de risa sino un cuadro de guerra con caballos pisoteando a peatones en medio de una algarada.

Finalmente hemos de hablar de los grabados, que se vendían mejor. Hay disparates, dibujos de toros y de toreros dando saltos, escenas de guerra y españoles debatiendo (el famoso cuadro de dos señores enterrados hasta las rodillas dándose de garrotazos).

El XVIII fue el gran siglo de la música, ¡qué duda cabe! Y la música es un arte. O, al menos, eso nos han dicho personas de nuestra entera confianza a las que les hemos preguntado.

Pero como nuestra pluma es incansable y el tema operístico da para mucha coña, preferimos reservarnos este asunto para escribir algún día la *Historia cómica de la Música* y seguir dando con ello la tabarra a nuestros sufridos lectores.

EL TREMEBUNDO
ARTE ROMÁNTICO

Harta de la cursilería neoclásica, Europa reaccionó con fuerza, decisión y un punto de mal gusto. A esto se le llamo romanticismo.

Ahora, ya no estaban de moda los paisajes idílicos, sino los cementerios cochambrosos; en vez del mundo clásico, privaba lo medieval y lo exótico; en vez del equilibrio, se buscaba la emoción; en vez de respetar las reglas quedaba mejor saltárselas a la torera y en vez de ponerse peluca y empolvarse, los hombres se dejaban las greñas y no se lavaban.

Con la arquitectura romántica vamos a acabar enseguida, porque casi no hay.

Los arquitectos de la primera mitad del siglo XIX se encontraron con que todos los edificios estaban ya hechos, así es que se tuvieron que aguantar, construir muy poco y resignarse a vivir en casas más neoclásicas que Fernández de Moratín.

Como no podían hacer mucho, se dedicaron a la rehabilitación del gótico, aprovechando eso de que les gustaba lo antiguo. Hagámosle aquí, pues, un huequecillo a Eugén Violette-le-Duc (1814-1879), que restauró góticamente varios edificios, como la catedral de Nôtre-Dame y las garitas de los centinelas del palacio de Versalles.

Un edificio que tira de espaldas es el Palacio de

Westminster, hecho por Charles Barry (1795-1860). Bueno, en realidad, el Barry contrató a Augustus Pugin (1812-1852) para que se lo fuera haciendo mientras él se dedicaba a presidir comités, a asistir a reuniones y todas esas gaitas escocesas.

En España el romanticismo llegó muy tarde, pues ya teníamos encima las cuatro décadas de retraso que seguimos arrastrando aún hoy. Así es que el neoclásico perduraba aquí mientras que en el resto de Europa ya se habían olvidado completamente de él. Por ello, los dos proyectos más gordos que se llevan a cabo (el Teatro Real y el Congreso de los Diputados) son todavía neoclásicos desde los cimientos hasta los canalillos de desagüe de los tejados, lo que nos deja en ridículo ante el mundo (no sería la última vez que el Congreso de los Diputados hiciera eso).

A última hora se resucita un poco el gótico y el románico, y en este último estilo se construye la Basílica de Covadonga, a modo de ejemplo y más que nada para que los historiadores como nosotros tengamos algún edificio que poder mencionar en este capítulo.

Si pasamos a la escultura, tendremos que decir que también fue remozada por los románticos, aunque no quede claro qué revitalizaron ni cómo. En Francia, François Rude (1784-1855) hizo el grupo *La marsellesa* (un grupo escultórico, no uno musical).

A Constantin Meurier (1831-1905), más belga que las coles, le gustaban los mineros robustos y con pectorales desarrollados, aunque lo hacía exclusiva-

mente por fervor artístico y sin ninguna segunda intención. Tiene figuras en bronce de obreros con sus herramientas de trabajo. *El segador* es un ejemplo, pero hay muchos otros que no mencionamos en pro de la amenidad.

En nuestra patria tenemos a Ricardo Bellver (1845-1924), que tuvo el atrevimiento de realizar la única estatua conocida del diablo: *El ángel caído*, en el parque del Retiro de Madrid. Agustín Querol (1860-1909), por su parte, no llegó a tanto atrevimiento, pero se acercó bastante con su *Sepulcro de Cánovas*.

En cuanto a la pintura romántica, los artistas se creyeron (¡ilusos!) que las gentes darían gran importancia a sus lienzos, por lo que se dedicaron a dar testimonio de los valores de su época, cuidando, eso sí, el dibujo con mucho mimo, como habían hecho los neoclásicos.

Un arte que pretendía movilizar a los pueblos y poco menos que redimir a la Humanidad no podía ser estático. Por ello, las figuras se retuercen, alzan los brazos, dan saltos o se arremolinan en grupos confusos en los que no se sabe a quién pertenece tal mano o cual pie concreto. Usan colores brillantes, dados en pinceladas rápidas, porque los cuadros eran mucho más grandes que antes y si no lo hacían así, no acababan nunca.

Pintan paisajes patéticos, con la Naturaleza cabreada y arreando. También muestran acontecimientos de carácter heroico: revoluciones, barricadas, batallas, reuniones de vecinos y carreras de sacos. Los

temas medievales, históricos y bélicos en general estaban a la orden del día, porque los pintores románticos, como las criadas de pueblo, tenían debilidad por los uniformes.

Quedaríamos muy mal y pareceríamos por completo ignorantes si no hablásemos en primer lugar de Jean-Louis Géricault (1791-1824), quien se quita bruscamente la peluca y la tira con furia a un rincón de su alcoba en un valiente gesto de ruptura con el neoclasicismo. A este joven apasionado le gustaban especialmente el color, la acción violenta y las pelirrojas, aunque no en ese orden. Su obra más destacada, *La balsa de Medusa*, muestra un montón de náufragos en informe un montón, pasándolo muy mal. Unos se mueren, otros ya están muertos y el resto, en unas condiciones lamentables. Todos hacen gestos a una nave que pasa por la lejanía, a ver si por casualidad alguien del barco, apoyado sobre la borda, está mirando hacia ellos. Pero el tono del cuadro deja entrever que el barco va a pasar de largo sin hacer ningún caso a los náufragos, que van a tener que ir pensado en un sorteo culinario para ver a quién se meriendan primero.

Eugène Delacroix (1798-1863) se autoproclamó jefe de la nueva tendencia y consiguió que ninguno de sus contemporáneos protestaste. Se destacó por sus composiciones serpenteantes y los críticos dijeron de él que tenía un «pincel suelto». No sabemos si esto quería decir algo malo. Como fuere, el colorido no se le puede negar. Sus temas son con frecuencia históricos o bien sacados de Dante, Shakespeare y Marcial

Lafuente Estefanía. *La barca de Dante* no deja de ser una copia de la balsa del otro pintor que hemos mencionado hace bien poquito. En *Grecia moribunda sobre las ruinas de Missolonghi* toca el tema de la independencia griega y llora amargamente por la muerte de Lord Byron, no sabemos por qué, ya que no le conocía de nada. *La entrada de los cruzados en Constantinopla* representa a un pastor dormitando bajo un árbol mientras su rebaño pace apaciblemente en derredor (a no ser que nos hayamos equivocado y descrito una foto de un cuadro distinto).

Hyppolite Delaroche (1779-1856) es un pintor ecléctico (esto suena feo), en el sentido de que mezcla la sensibilidad romántica con un estilo académico que huele a siglo XVIII y a naftalina. Su obra es historicista, lo que no es sino una forma erudita de decir que sólo pinta al Emperador en diversas posturas. Su *Napoleón la víspera de su primera abdicación en Fontainebleau* le muestra abatido, sentado en una silla, con cara de enfado y con más tripita de la que conviene a un héroe nacional.

Otro mencionable sería Jean Auguste Dominique Ingres (1780-1867), especialista en desnudos exóticos y orientales, y algún otro que no es ni exótico ni oriental. *La gran odalisca* es una mujer sin nada encima, a excepción de una toalla en el pelo (parece que se acaba de duchar). *El baño turco* no enseña a una mujer desnuda, sino a veintitrés (si las hemos contado bien). Una baila, otra toca un instrumento, otra toca a la que tiene al lado, las demás se ve que se aburren. Además, hay que indicar que, salvo dos criadas,

todas son rubias y fondonas, lo que delata los gustos específicos del sultán en materia de señoras.

En Alemania alza el gallo Caspar David Friedrich (1774-1840), que tenía obsesión con los paisajes (o quizá con los hombres lánguidos que aparecían en todos ellos, mirando a la lejanía.). En efecto, en la mayoría de sus pinturas hay un señor de espaldas subido en una roca, contemplando el mar, o la montaña, o el valle, o lo que se tercie contemplar en ese momento. *Viajero junto a un mar de niebla* es uno de estos lienzos típicos. Se dice que si los pintaba de espaldas, los modelos le salían más baratos.

Johann Heinrich Füssli (1741-1825), inglés y lascivo como él solo, se pintó de un tirón su *Pesadilla nocturna*, donde un monstruito está acomodado en cuclillas sobre los orondos pechos de una señorita dormida, provocándole unas pesadillas de padre y muy señor mío. Un caballo asoma la gaita por entre unos cortinajes y evidentemente simboliza algo, pero no nos vamos a arriesgar a decir el qué, para no patinar.

Otro aún más inglés que éste es William Blake (1757-1827), que era escritor además de pintor y elaboró cuadros basados en obras literarias para no tener que ir muy lejos y no complicarse la vida. Su *Escalera de Jacob*, inspirada en la Biblia, muestra una escalera que parece sacada de una comedia musical de Hollywood, por la que suben y bajan un montón de señoritas con túnicas, levantando los brazos en alto por alguna razón que se nos escapa.

John Constable (1776-1837) se dedicó a los paisajes, porque era muy lento pintando y sus modelos no cesaban de moverse, alegando que les picaba la espalda y cosas así. Los árboles, en cambio, se le estaban quietos y los pedruscos, más. Podemos destacar *La catedral de Salisbury vista desde el jardín del palacio episcopal*, pero lo hacemos por mencionar un cuadro cualquiera, ya que éste no es mejor ni peor que los demás.

También tenemos a Joseph Mallard William Turner (1775-1851), «el pintor de la luz», llamado así porque estaba enfermo del hígado.

Turner pintó a la Naturaleza haciendo de las suyas: fuegos, catástrofes, hundimientos, fenómenos naturales. Para él, la humanidad no era más que un conjunto de pobres infelices a merced de las iras de su madre (la naturaleza, como hemos dicho). En *El naufragio* pinta olas y olas, una cantidad de agua, de tan gran realismo que casi podemos ver cómo los náufragos se la tragan. Su cuadro *Barco de esclavos: negreros echando por la borda a los muertos y moribundos* es muy de la época, pues ya sabemos cuánto les gustaba a los románticos todo lo que tuviera que ver con aventuras, exotismo, muertos, situaciones peligrosas y entornos malolientes.

Entre los pinceles románticos españoles tenemos en primer lugar a un «manitas», Leonardo Alenza (1807-1845), al que los críticos definen como «de inspiración goyesca» (ya saben ustedes lo que eso significa).

Su lienzo *El sacamuelas* no tiene nada que envidiarle en angustia y dolor a cualquier «pintura negra» de Goya. Da más miedo que Nosferatu, el vampiro. Cosas curiosas: las ropas de los personajes son del mismo color que la pared; se conoce que apretó demasiado el tubo y le salió más pintura de la que necesitaba, por lo que usó este procedimiento para aprovecharla.

Un cuadro suyo muy conocido es *Suicida*, en el que se ve a un señor en camisón, tirándose por un acantilado. Aún no ha caído, sólo está inclinado, en una posición bastante contraria a las leyes de la gravedad. Al fondo hay un ahorcado, al que se distingue muy bien, porque, pese a ser de noche, hay mucha luz. Ésa es la ventaja que tiene ser antirrealista: que te puedes permitir hacer lo que se te antoje.

Alenza murió de tuberculosis, como era obligatorio para cualquier artista del romanticismo.

Federico Madrazo (1815-1894) se especializó en retratos y, ¡señores!, a nosotros nos gusta. Pintó a *Isabel II de España* con una falda inmensa de color azul cielo, con mil pliegues, y una cara de torta que no se la salta un gitano. El escote tiene palmo y medio de encajes y aun así no basta para tapar las regias abundancias. *Doña Amalia de Llano y Dotres, condesa de Vilches* es otro retrato de cientos de arrugas que le hace a uno preguntarse de qué te sirve ser condesa si no tienes quien te planche la ropa. El retrato de *Carolina Coronado* está muy bien: el pintor riza el rizo utilizando veintiocho tonos distintos de negro.

José Madrazo (1781-1859), hermano de su hermano, fue más histórico y pintó *La muerte de Viriato, jefe de los lusitanos*, que parece un cromo a todo color. Antes de ver este lienzo no sabíamos que hiciera falta tanta gente para morirse. Al pobre Viriato, en su lecho, las visitas le tienen completamente acogotado.

Hizo también cuadros religiosos que no están mal. Pese a eso, sólo le pusieron su nombre a media calle, pues tuvo que compartirla con su hermano.

Antonio María Esquivel (1896-1857) está algo olvidado (en la Wikipedia no sale), pero injustamente. Se especializó en retratos colectivos, de ésos en donde se agolpa mucha gente y en los que casi todos visten igual y llevan el mismo bigotito. *Una lectura de Zorrilla en el estudio del pintor* muestra a cuarenta señores contados oyendo al autor leer una de sus comedias. No hay sillas para todos. *Ventura de la Vega leyendo una obra en el Teatro del Príncipe* es otro cuadro igual, también con cuarenta figuras justas, con la diferencia de que en él hay señoras y señoritas, por lo que deducimos que en la obra que leía el dramaturgo no había ningún pasaje subido de tono.

Ahora, para cuadros históricos, nadie mejor que José Casado del Alisal (1832-1886), que se ha hecho famoso porque sus pinturas están en todos los libros de texto para los niños. *La rendición de Bailén* es una copia descarada de *Las lanzas* en lo que a la composición se refiere; pero, pensándolo bien, a lo mejor es que todas las rendiciones son iguales o que los generales que se rinden han visto el cuadro de Velázquez

y ya se colocan adrede en esa postura.

La campana de Huesca es asimismo célebre. Ramiro I se harta de señores feudales puñeteros y corta cabezas por docenas. Los cadáveres están en el suelo, con el cuerpo por un lado y la cabeza por otro, y todo lo han puesto perdido de sangre. A Ramiro I le llamaban «el Monje» por su extrema piedad y religiosidad, que pusieron compasión en su corazón e hicieron que a sus enemigos les mandara cortar las cabezas nada más.

Francisco Pradilla (1848-1921), también un histórico, pintó a *Doña Juana la «Loca»*, en un lienzo en el que la buena mujer pasea el ataúd de su esposo por una estepa que tiene pinta de estar muy fría. Hay una hoguera para calentarse, pero echa un humo tremendo que hace toser sin parar a toda la comitiva.

Otro famoso cuadro suyo, *La rendición de Granada*, muestra a Boabdil trayendo la llave. Fernando Isabel esperan a caballo y se nota que el rey moro ha debido de retrasarse, porque todos los nobles españoles tienen una cara de enfado bastante notable. Al fondo se ve la Alhambra y unas nubes que pronostican lluvia. De todas maneras, lo más bonito del cuadro son los caballos.

Y por último hablaremos de Jenaro Pérez Villaamil (1807-1854), especializado en hacer paisajes y zarzuelas de marisco, porque era de El Ferrol. Tiene más vistas que un fiscal: *Vista general de Toledo desde la Cruz de los Canónigos, Vista de la ciudad de Fraga y su puente colgante, Vista del Castillo de Gandía* y muchas

otras. Aunque no lo parezca, todos hemos contemplado muchos de sus cuadros infinidad de veces, porque se han hecho de ellos multitud de grabados, de ésos en que se ven paredes tan bien pintadas que puedes contar todas las piedras.

En el párrafo anterior hemos dicho «por último», pero era mentira: quedan aún otros pintores románticos mencionables. José Moreno Carbonero(1860-1842) es también retratista y descriptor de la historia, pero nos resulta un poco más borroso que los otros. En *La conversión del duque de Gandía*, Francisco de Borja y los nobles lloran ante el cadáver de Isabel de Portugal en su ataúd, ya putrefacta, mientras uno menos hipócrita que los demás se tapa las narices debido al hedor.

Por último (y esta vez va de veras) mencionaremos a Eduardo Rosales (1836-1873), que fue un purista, por lo que no usaba huevo cuando hacía ajoaceite. Dicen que su estilo es muy personal, por más que no lo podamos distinguir de ninguno de sus consiglotas ('consiglota': persona del mismo siglo, como 'compatriota', es persona de la misma patria). Su obra *Mujer desnuda dormida* muestra una imperdonable falta de imaginación a la hora de poner títulos, porque se ve claramente que la figura que hay en el cuadro está dormida, está desnuda y es una mujer o se parece bastante a una de ellas.

Sin embargo, su cuadro más conocido es *La presentación de don Juan de Austria al Emperador Carlos V, en Yuste*. Se ve a un chavalín renacentista inclinándose

de lejos ante su padre, que está en un sillón, con una manta sobre las piernas (¡natural!, ¿han estado ustedes alguna vez en Yuste en enero?) y junto a un perro que está esperando a que le den su pitanza, que ya se retrasa. En el otro lado de la estancia, los cortesanos contemplan la escena como es su obligación.

Y aún nos queda uno más: Mariano Fortuny (1838-1874), quien fue más famoso en Francia que en España (¡ay, esta tierra tan cruel con sus hijos preclaros!)

Su estilo es más rápido, de pinceladas más grandes e imprecisas, pero su temática sigue siendo romántica: pintoresquismo árabe, muchachas en traje de Eva, paisajes y, sobre todo, «luz, mucha luz», como dijo el gran Göethe refiriéndose a otra cosa.

La batalla de Tetuán es un lienzo en extremo apaisado y muy largo, porque de otra manera casi no le habrían cabido soldados y aquello más que una batalla hubiera parecido una riña de campesinos por una acequia. *La odalisca* es el típico cuadro de muchacha desnuda tumbada en su alcoba. Un moro, sentado a su lado en el lecho, le está tocando una canción a la bandurria, por qué no se le ocurre ninguna otra cosa mejor para entretenerla. El cuadro es muy sensual. Otra obra suya, *Viejo desnudo al sol*, ya no lo es tanto.

Todos los críticos dicen que su mejor obra es *La vicaría*, pero, ¿qué quieren?, a nosotros nos deja indiferentes. Hay unos majos y unas manolas firmando después de casarse. En un banco, unos toreros están sentados esperando a que acaben para irse todos al

convite a emborracharse gratis. La escena parece sacada de una zarzuela de segunda categoría.

EL ABURRIDÍSIMO ARTE REALISTA

La arquitectura del realismo persigue principalmente lo mismo que la anterior: procurar que los techos no se caigan sobre las cabezas de los que están debajo. Podemos hablar de historicismo, de eclecticismo y de muchas otras palabrejas, pero la realidad sigue siendo ésa.

Lo único que cambia, realmente, son los materiales (como el acero laminado, el hormigón armado y el vidrio, por poner unos ejemplos). Se distribuye mejor el espacio y dejan de hacerse cuartos de baño en medio de los pasillos.

Pierre de Mantrouque (1833-1898) hizo el *Templo consagrado al corazón de Jesús*, que si lo miras, tiene las mismas columnas y frontones que cualquier pastel neoclásico. Nos dicen que es realista y como nos lo dicen bajo juramento, nosotros nos lo creemos.

Victor Baltard (1805-1874) trabajó en París durante el Segundo Imperio. Hizo el Mercado de París, llamado *Les Halles*, y cuando decimos que «hizo el mercado» no queremos insinuar que fuese su abastecedor de pescado ni nada por el estilo. Era magnífico, pero creaba tales problemas de tráfico que han acabado por llevárselo a las afueras de la ciudad.

Gabriel Davioud (1824-1881) representó el eclecticismo, que se diferenciaba del historicismo en que mientras el historicismo robaba las ideas de una épo-

ca concreta, el eclecticismo robaba de acá y acullá, sin hacerle remilgos a nada. Cuando estás en uno de estos edificios, la mezcla de estilos te impide saber en qué siglo más o menos se construyó. Davioud levantó el Palacio del Trocadero (afortunadamente ya desaparecido) en estilo morisco y neobizantino, e hizo también un montón de fuentes, aunque el agua no la puso él.

Alexandre Gustave Eiffel (1832-1923) es, ¡qué duda cabe!, el más famoso de todos estos pájaros. Su construcción más conocida es la Estación de Autobuses de La Paz, en Bolivia, aunque dicen que también hizo una torre en París o cosa parecida.

Entre los nombres de arquitectos españoles de esta época destaca… destaca… No destaca ninguno.

Sin embargo, alguno debía de haber.

Tras mucho buscar y rebuscar, damos con Alberto Palacio (1856-1939), que hace la Estación de Atocha y que se queda tan pancho. Ricardo Velázquez Bosco (1843-1923)construyó el Palacio de Cristal del Retiro de Madrid, que sería muy original si no estuviese copiado del Palacio de Cristal de Joseph Paxton, que ganó la Exposición Universal de París de 1851.

La escultura realista, por su parte, florece en Francia, pero durante muy poquito tiempo, porque el impresionismo viene arreando.

El problema era que ya no había mecenas aristocráticos, sino sólo burgueses que se miraban mucho

la peseta (el *sou* en este caso) antes de ir por ahí costeándole estatuas a escultores muertos de hambre.

En esta época predominó la imitación (servil) de la naturaleza y los tipos populares, por lo que no es extraño ver estatuas de estibadores del puerto o de niños llevando un botijo.

Jean-Baptiste Carpeaux (1827-1875) destaca por *Las tres Gracias*, una estatua de terracota que, en realidad, es poco realista, porque ninguna de las tres señoritas desnudas muestra nada de grasa o el más mínimo asomo de piel de naranja.

En Italia tenemos a Vincenzo Vela (1820-1891), que se dedicó a la escultura porque trabajaba de cantero y un día decidió hacer lo mismo de siempre pero cobrando mucho más dinero. Lo suyo eran los monumentos funerarios. De su obra cumbre, el bajorrelieve *Regreso de Odiseo a Ítaca*, no conseguimos encontrar ninguna foto y, como no es cosa de irnos a Italia a verlo en directo, decidimos no describirlo.

El figurativismo exacerbado del realismo español da para bastante. Pero el que más nos gusta de todos es Mariano Benlliure (1862-1947), considerado el gran maestro del realismo decimonónico, título al que contribuyó no poco su bigote de guías hacia arriba. Hizo figuras infantiles y toreros en todas las posturas imaginables (todas las posturas decentes, se entiende: no estamos hablando de las capacidades gimnástico-amatorias de los diestros).

También hizo obras religiosas, quizá para expiar sus otros pecados.

El *Monumento a Joselito «el Gallo»* muestra a unos señores resignados llevando en hombros el féretro abierto de Joselito. Pegado a ellos va un montón de niños. Tenemos la impresión clara y distinta de que en cualquier momento se van a meter entre las piernas de los porteadores y que éstos tropezarán, dejando caer al finado al suelo. El patetismo del grupo es tremendo.

La estocada de la tarde muestra a un toro atravesado por una espada, dando los últimos estertores, el pobrecillo. No sabemos cómo se las apaño Benlliure para que su modelo se estuviese quieto.

El *Monumento a Goya* es perfecto: representa al pintor con la genuina expresión de cabreo que tuvo durante toda su vida.

La pintura realista se dedicó a reflejar la cochambre de la Revolución Industrial, ese gran logro de Occidente que hizo posible las grandes fábricas, la producción en serie y la sistematización de la explotación infantil.

A diferencia de los románticos, que pintaban muertos elegantes (figuras históricas), los realistas pintaban vivos horteras (señores vulgares y corrientes, generalmente gentuza). El arte debía ocuparse tan sólo de lo inmediato, para no tener que llevar el caballete demasiado lejos.

Gustave Coubert (1819-1877) fue al que mejor se le dio este sistema. Bien es verdad que hizo avances pictóricos. Estaba muy preocupado por la luz. Se enfrentó al problema de las sombras y si la luz le obse-

sionaba, los reflejos ya le producían tremenda angustia, hasta el punto de no dejarle dormir por las noches.

Coubert pintó el cuadro que dio origen a la definición del movimiento: *El taller del pintor*. En esta obra, un pintor retrata a una modelo desnuda. Aparte de a ellos dos, en el lienzo se ven dos mujeres, veintitrés hombres, un niño y dos perros, que no sabemos qué hacen allí.

Los picapedreros muestra a dos señores ganándose el jornal. Uno de ellos lleva un capazo con piedrecitas y el otro las va rompiendo aún más con un martillo. Pero el caso es que blande el martillo con las dos manos en una posición tan forzada, tan forzada, que nos lleva a pensar que no ha visto un martillo en su vida y que sólo está posando para el cuadro. Los harapos que lleva, eso sí, son muy creíbles.

Con otro cuadro famoso suyo, *Las cribadoras de trigo*, sucede lo mismo. Una chica, arrodillada, mueve el cedazo en una postura en la que le va a dar enseguida un terrible dolor de riñones. Ignoramos si este fenómeno es un defecto o si Coubert lo hacía a posta, para poner de relieve lo malo para la salud que resulta trabajar y cuánto debían de sufrir las clases obreras.

Jean-François Millet (1814-1875) es el pintor de los campesinos por excelencia, por más que esta expresión no quiere decir que fuera excelente, pues era pasable nada más.

La ciudad le agobiaba, porque nunca conseguía

aparcar; así es que afirmó que sólo podía encontrar la calma y la sencillez en los campos y bosques. Su cuadro *Las espigadoras* siempre nos recuerda a esa canción de *La rosa del azafrán* que dice: «¡Ay, ayayay, qué trabajo nos manda el señor!»

Tiene otros lienzos de tonalidades grises y terrosas (colores ideales para representar la mugre) en los que nos muestra a figuras rudas, toscas, bestiales y extremadamente feas. Ejemplo de estos cuadros son *El sembrador, El aventador* y *La esposa del pintor*.

Si Millet es pintor de labriegos, Honoré Daumier (1808-1879) lo es de obreros de fábrica, por lo que sus tonos preferidos no son el pardo de la tierra, sino el negro de la grasa.

Su obra más representativa es *El vagón de tercera*, donde emplea un estilo menos figurativo que sus contemporáneos. Estamos ya casi, casi a las puertas del impresionismo. Por otra parte, sí es un cuadro figurativo en el sentido de que Daumier se debió de figurar cómo serían los personajes de ese vagón que pinta, porque el lugar es tan siniestro que no creemos que entrara nunca por su gusto en uno de tales vagones.

También cabe aquí, apretándolo entre otros, Camille Corot (1796-1875), preimpresionista de pro, que prefería los paisajes, que no le hablaban mientras pintaba y que no le distraían, como algunos modelos charlatanes. Podemos destacar *El viejo puente de Nantes*, que muestra unas vistas del puerto de Marsella, o *Roma, vista desde los jardines Farnese*, donde el pintor

retrata a un grupo de molinos de viento en un campo de Albacete.

En Alemania está Adolph von Menzel (1815-1905), famoso por pintar a su mujer en un cuadro que tituló *Emilia Menzel dormida*, para que no hubiera ninguna duda de que estaba dormida. Para no faltar a la moral y no escandalizar, la mujer duerme con toda la ropa puesta.

Italia contribuye a este maremágnum de pintores con el movimiento de los *macchiaioli* («manchadores», y estamos siendo generosos). Estos señores abominaban del romanticismo y decían de él cosas que no se pueden imprimir.

Giuseppe Abbati (1836-1868) es uno de ellos, quizá no el más importante, pero igual nos vale uno que otro para ilustrar este punto. Se dijo de él que era «un pionero culto del impresionismo». También se dijeron otras cosas, pero no nos consta que fueran verdad y no meros cotilleos. En realidad, la impresión que sacamos es que todos querían ser preimpresionistas y que ninguno quería ser realista. Parece ser que lo otro era más distinguido.

Abbati pintó *Callecita al sol*, *Calle de pueblo*, *Caballo al sol* y otros lienzos igual de apasionantes.

Johan Barthold Jongkind (1819-1891) fue, ¡cómo no!, otro precursor del impresionismo, sólo que, esta vez, holandés.

Le gustaban con delirio los salmonetes y los compraba recién pescados en las lonjas, para lo cual

se veía obligado a madrugar; de ahí que sus mejores cuadros fueran marinas al amanecer. *El pueblo de Doverschie* fue uno de sus lienzos más pringosos (hasta que la pintura se secó).

Rusia tiene a los *peredvízhniki* (los vagabundos), una serie de señores que no se llevaban nada bien con la familia y se dedicaron a patearse la Santa Rusia con el caballete bajo el sobaco. Sus paisajes siberianos son soberbios, aunque suelen ser más bien lienzos blancos donde sólo se ve alguna que otra ramita que brota esporádica y tímidamente entre la nieve.

Un cuadro famoso de esta escuela es *Los sirgadores del Volga*, de Iliá Yefímovich Repin (1844-1930), donde unos sirgadores sirgan trabajosamente. ¿Cómo? ¿Que no saben ustedes qué es eso de sirgar? ¡Haberlo dicho, hombre! Nosotros se lo explicamos con mucho gusto. Sirgar es tirar de una embarcación que se ha quedado sin agua debajo. Parece una actividad poco apetecible y efectivamente lo es.

La escuela Ashcan (literalmente «lata de ceniza») la componen un grupo de pintores realistas estadounidenses que describían la vida urbana de sus ciudades respectivas para no tener que coger ningún tren.

Decían que el arte no puede separarse de la vida y en eso tenían toda la razón, pues es un hecho universalmente aceptado que los muertos no pintan.

Esta escuela nos ha dado testimonio de la tremenda cantidad de vagabundos, boxeadores, prostitutas, borrachos, mendigos y navajeros que poblaban aquellas urbes. Mencionaríamos nombres de artistas

de esta escuela, pero no serviría de mucho, porque estamos seguros de que ustedes no los iban a conocer.

Y en Inglaterra, como siempre, llevan la contraria, creando el movimiento llamado de los prerrafaelistas (¡que nos aspen si entendemos cómo se puede ser prerrafaelista cuatro siglos después de Rafael).

Estaban en contra del academicismo y del romanticismo, abogaban por el realismo, pero acabaron pintando escenas históricas y sacadas de Shakespeare o incluso de la Biblia, como cualquier romántico típico; pero no hay que esperar que los ingleses se comporten con ninguna lógica.

Mencionaremos aquí a algún pintor suelto.

William Holman Hunt (1827-1910) pinta en colorines brillantes escenas bucólicas y exóticas, así es que realmente no parece realista, por lo que lo desechamos.

Ford Maddox Brown (1821-1893) se parece más a lo que estamos buscando. Tenía una exagerada vena melodramática y sus cuadros nos hacen llorar, como si estuviéramos viendo *Doctor Zhivago*. Su cuadro *Adiós a Inglaterra* es un ejemplo obvio. Contemplamos en él a una pareja de inmigrantes a bordo de un barco que les alejará de Inglaterra para siempre y, en vez de alegrarse como sería lo lógico, ponen los dos unas caras compungidas que son un verdadero poema.

Y ahora toca hablar, ¡por fin!, de los pintores realistas españoles, pero estamos demasiado cansados y

lo vamos a dejar para otra ocasión.

Ya con nuevas fuerzas, hablaremos de los pintores realistas españoles. Si bien se mira, en el siglo XIX todos los pintores fueron realistas de uno otro modo, porque la Primera República duró un suspiro.

Ramón Martí Alsina (1826-1894) salía a pintar los días de fiesta, buscando marismas y marinas. Cuando las encontraba, las copiaba con fruición. Siguió a Coubert, aunque en un momento dado se cansó de seguirle y campó por sus respetos. dejando que el otro se alejase hasta perderse en la distancia.

El pintor refleja a la sociedad sin embellecerla lo más mínimo, porque considera que la sociedad no se lo merece. Tampoco se complica con los títulos y a un cuadro de un paisaje rural nevado lo llama *Paisaje rural nevado* sin que se le mueva un pelo. Su obra más conocida es *La siesta*, en la que un señor con barba dormita en un sillón las horas suficientes como para que el pintor complete su retrato. El fondo es oscuro; la tela del sillón, a rayas. Por lo demás, poco hay que decir.

Otro pintor más realista que don Honorato de Balzac es Carlos de Haes (1826-1898), cuyo apellido nadie escribe bien. Sus paisajes son muy aparentes, sobre todo ése que se titula *Un paisaje: recuerdos de Andalucía, costa del Mediterráneo, junto a Torremolinos, 1860*, que ganó una Primera Medalla en algún concurso de ésos que hacían.

Pintaba al aire libre y a esto lo llamaba «experiencias plenairistas». Como es de suponer, se gastaba la

mitad de sus ingresos en bufandas y aspirina, porque cogía cada catarro de los de aúpa. De hecho, murió de pulmonía.

La canal de Mancorbo en los Picos de Europa es una obra representativa de su estilo. Se ve un paisaje con una gran montaña al fondo y las nubes encima de la montaña, lo cual es un acierto, pues si hubieran estado en otro sitio del cuadro habrían despistado bastante.

EL SIMPÁTICO
ARTE IMPRESIONISTA

El impresionismo es el mismo realismo de toda la vida, pero con una técnica completamente nueva. En vez de usar luz y sombras se emplea la diferencia de color. Se limita el negro (un ahorro), se ponen manchas yuxtapuestas en el lienzo con trazos sueltos y se usan colores más puros, creando una impresión, como el nombre indica.

Así es que no se trata de que los cuadros estén bien pintados: solamente se trata de que nos den la impresión de que están bien pintados. Con lograr eso es suficiente.

Este arte diabólico se inventa en Francia, claro está. Los franceses son tremendos en esto de generar modas tontas. Como fuere, el impresionismo triunfó plenamente y sus cuadros son los que por más precio se subastan hoy en día, para desesperación de Velázquez, de Tiziano y compañía, que allí, en la Gloria, se muerden los puños de rabia.

Dicen los cursis que este arte trata de captar lo fugitivo y lo fluido: luces que pasan de acá para allá, neblinas provocadas por esto por lo otro, centelleos sutiles, efluvios vagos, sutilezas etéreas y mangarciadas a porrillo.

Empecemos por la escultura, para seguir la tradición.

¿Cómo se hace la escultura impresionista? Pues la respuesta es muy fácil. Dejando las superficies rugosas e inacabadas se daba la misma sensación que con los manchones de la pintura. Así había que trabajar menos, lo cual, además de ser moderno, era descansado.

La segunda técnica esculto-impresionista consistía en multiplicar los ángulos, algo que nosotros nunca hemos sabido hacer, pues nos armamos un lío con las hipotenusas, pero que para Auguste Rodin (1840-1917) —el más destacado de este rebaño y mucho más alto que todos los demás— no tenía secretos.

Rodin talla con vigorosa expresión y sus martillazos tienen un estilo muy reconocible. Admiraba mucho a Miguel Ángel y a Donatello, hasta el punto de que les escribió varias cartas declarándose admirador suyo y pidiéndoles una fotografía dedicada.

Su obra *El pensador* —un señor desnudo sentado sobre una roca, intentando recordar dónde ha dejado su ropa antes de meterse en el río a nadar— es justamente célebre, aunque nadie recuerda que es de color verde botella. Como se trata de un individuo desnudo y sentado que piensa, y como es evidente que nadie le está pagando por hacerlo, la escultura habría de llamarse *El pensador «amateur»*.

El beso es otra estatua suya que no necesita explicación. Sus protagonistas también van desnudos, porque a Rodin los pliegues no le salían bien y aprovechó la licencia artística para evitárselos. Es una bella pieza.

Los burgueses de Calais, sin embargo, no es que no se deje mirar, pero resulta sosa. Son unos señores, puestos de pie, que no están haciendo nada especial.

En cuanto los otros escultores impresionistas diríamos algo, pero es que no hay más.

Tratando ya de pintura, tenemos que confesar con la mano puesta sobra las Páginas Amarillas que Claude Monet (1840-1926) fue el iniciador de esta tendencia y como pintó más de tres mil cuadros ya casi no hacía falta que hubiese ningún otro pintor de ese estilo. Cuando le gustaba un paisaje (cosa que sucedía cada miércoles y cada jueves) pintaba varios cuadros del mismo sitio, a distintas horas del día, con distinta luz y con brochas de distinto tamaño, de modo que al final no reconocían el sitio ni las lagartijas que vivían en los huecos de las tapias.

Impresión, sol naciente es una obra célebre de ésas que se pueden colgar al revés sin que pase nada, pero en tonos muy agradables azul pastel. *La calle Montogueil* muestra un desfile apresurado con cientos de banderas, que no son sino trazos azules, blancos y rojos, una obra intensamente patriótica pero obviamente pintada en dos patadas.

A Monet se le confunde, como es natural, con Manet. Édouard Manet (1832-1883) copió a los maestros españoles. A Velázquez le debe mucho (y no tiene tazas de que vaya a pagarle nunca). Se caracteriza por usar el blanco, el negro y el gris, a diferencia de los otros impresionistas. Pero es que para cuando se decidió hacerse impresionista ya se había

comprado los tubos.

Pintó el *Retrato de Émile Zola*, jovencito. Y una estupenda *Olympia*, que resultó un escándalo porque había una señora desnuda con un negro al lado. En *El almuerzo sobre la hierba* también saca una mujer desnuda, mientras que los dos caballeros que la acompañan tienen frío y no se han quitado ni la chalina.

Muy famoso fue Pierre-Auguste Renoir (1841-1919), también pintor de gachises en cueros (parece una obsesión impresionista o quizá que las mujeres francesas eran en verdad tan coquetas como la fama las hace). A Renoir le gustaban las fiestas campestres, los merenderos, los ambientes populares y las ensaladas de pimientos.

Su cuadro *Baile en el Moulin de la Gallete* es muy conocido. Casi todo el mundo ha hecho alguna vez un *puzzle* en donde aparecía este cuadro. Hay en él muchos hombres con sombrero de paja y muchas mujeres con mangas jamoneras. Y muchas farolas por todas partes. Es, obviamente una tarde de domingo: la gente ríe bebe, ríe, baila y procura olvidarse de que al día siguiente tiene que ir a trabajar.

Edgar Degas (1834-1917) fue pintor de bailarinas de *ballet*, que le gustaban especialmente. Es, pues, un artista de los denominados «tutuístas» (especializados en pintar tutús de baile).

No trabajaba al aire libre, porque era propenso a los catarros. Fue entusiasta de Ingres y de Delacroix. Usó la pincelada yuxtapuesta disociada (¿se enteran ustedes?; nosotros, no). También se dejó influir por

algunos grabados japoneses. Una de sus obras es *Bailarina verde*. Otra, *Bailarinas en la barra*. También tenemos *Tres bailarinas con faldas amarillas* y *Ensayo*, donde aparecen bailarinas. Generalmente se ven desde arriba, como si el artista tuviera la costumbre de pintar subido a una escalera.

También pintó caballos, pero sin tutús.

Siguiendo con los impresionistas nos damos de bruces con Paul Cézanne (1839-1906) quien, como se apuntó al impresionismo ya fuera de plazo, acabó catalogado como postimpresionista.

Intentó mezclar lo figurativo con lo no figurativo, cosa harto complicada; quiso encontrar las formas esenciales de la naturaleza en formas más o menos geométricas y acabó sus días artísticos entre prismas, cubos, esferas, pirámides y paralelepípedos. Esto sirvió para que luego los cubistas le adoptaran como abuelo honorífico.

Su cuadro *Cesto de manzanas* es un bodegón vulgar y corriente con la diferencia de que la botella está torcida y el plano de la mesa parece inclinado, por lo que todas las manzanas —en buena lógica euclidiana— tendrían que estar rodando y cayéndose al suelo, cosas que no hacen porque Cézanne no quiere y para eso el cuadro es suyo.

Vicent van Gogh (1853-1890) —al que todos asociamos con Kirk Douglas cortándose una oreja ante la brutal indiferencia de Anthony Quinn en la película *El loco del pelo rojo*— fue un pintor fracasado que sólo vendió un cuadro en su vida (a su hermano

Theo, y eso porque su madre se empeñó). No obstante ello, ahora se cotiza como la espuma y si por casualidad tienes uno de sus cuadros en tu trastero, debes venderlo enseguida y hacerte millonario, porque sus obras son caras, pero no bonitas —no sé si nos hemos explicado bien— y no te merece la pena tenerlo en tu comedor, porque no te sentarán bien los alimentos. Puesto en la alcoba, perturbará tu sueño. Así es que lo sensato es vender.

Vicente pintaba a brochazos gordos, especialmente con amarillos, y su estilo es muy peculiar, eso no se le puede negar. Pretende siempre expresar sus sentimientos íntimos, como si les importasen a alguien. Sus cuadros tienen multitud de espirales de colorines y provocan una sensación intermedia entre la epifanía artística y la náusea común. Su *Autorretrato* deja ver una expresión de enfado poco habitual. Parece que el pintor está enojado contigo mismo por pintarse; pese a ello lo hace, en un caso de desdoblamiento de personalidad que no nos extraña lo más mínimo si consideramos las noticias que tenemos sobre su vida privada.

Otra manera de enfocar el asunto es no ver sus composiciones como cuadros, sino como colecciones de manchas. Si así lo hacemos, entonces a Van Gogh no hay quien le meta mano.

Henri de Toulouse-Lautrec (1864-1901) hizo un arte muy personal, retratando la vida bohemia de París con colores puros sacados directamente del bote, para no tener que manchar paletas, que luego son

complicadas de lavar.

Reveló el apabullante secreto de que todas las mujeres livianas de la capital eran feas como el mismo demonio. Se especializó en carteles, como *Molin Rouge: La Goulue*, donde se entrevé a un señor narizotas con sombrero de copa mirándole las piernas a una bailarina. Ese es el *leitmotiv* de este pintor que, como era muy bajito, gozó siempre de una posición y un ángulo privilegiados a la hora de verle la ropa interior a las chicas.

Camille Pissarro (1830-1903) también fue impresionista y a este Pissarro no hay que confundirlo con el conquistador extremeño. Es un pintor más relamido que otros. En su cuadro *Dos mujeres conversando junto al mar* son las dos mujeres quienes que no añaden nada a una agradable imagen. *Paisaje tropical con casa rurales y palmeras* es bastante más bonito aunque sobre gustos no hay nada escrito, si se exceptúan algunas decenas de miles de tratados de Estética.

Para que no se diga que ignoramos a los ingleses porque nos caen mal,

le hacemos un huequecito a Alfred Sisley (1839-1899), que lo era sólo a medias.

Este francobritánico fue paisajista soleado, pues los días que hacía niebla se quedaba en la cama bien arrebujado entre las mantas y no salía a pintar.

Hizo *Las orillas del Oise*, a base de manchas, que era lo que se esperaba de un impresionista que se preciara de serlo. Si te acercas mucho al cuadro, no

ves absolutamente nada. Si te alejas, entonces ves un río, aunque muy borroso.

Otro pintor igual pero diferente fue Paul Gauguin (1848-1903), del que se ha dicho que era postimpresionista, que era simbolista, que era cromatista y que era un borrachín de campeonato. Parece ser que todo era verdad.

Lo de ser simbolista consistía en dar más importancia a la idea que a la impresión. O sea, lo mismo de toda la vida. Elimina la realidad de un plumazo y se centra en la imaginación. Pinta las cosas como le gustaría que fueran.

Se centró principalmente en muchachas con poca ropa. Parece ser que su ideal eran las indígenas de los mares del Sur, delgadas y tostaditas.

Gauguin se fue a Tahití y a la Martinica, y allí paso sus días en una hamaca, abanicándose, bebiendo limonada y rodeado de chicas espectaculares

Vahine no tiare (Mujer con flor) es un cuadro típico de indígena con fondo amarillo, que era un color que le gustaba mucho. De hecho tiene también *El Cristo amarillo*, sobre un paisaje amarillo también. (Se le habían acabado los otros colores y parece ser que le dio pereza vestirse y salir a comprarlos.)

Darío de Regollos (1857-1913) es el primero de los impresionistas españoles. Asistió a las clases de Carlos de Haes y a los pocos días sintió la imperante necesidad de irse a Bruselas sin perder un momento. No sabemos qué pasó en aquellas clases.

Allí entra en contacto con los impresionistas franceses y decide pintar lo mismo que ellos, sólo que traducido. Volvió a España y se la pateó toda, pintando cuadros llenos de color, porque el blanco y negro ya se habían pasado de moda. Sin embargo, eran cuadros pesimistas, dicen los que los han visto.

Almendros en flor o *Paisaje de Hernani* son lienzos coloristas, con unas tonalidades muy contrastadas, que parecen estar pintados ambos justo en ese momento en que deja de llover y sale el sol.

Otra pintura que recuerda todo el mundo (por lo cual nos vemos en la obligación de mencionarla para que nadie la eche de menos) es *El gallinero*, que muestra desde arriba el patio trasero de una casa de campo. Hay ocho gallinas contadas, un primer plano de lechugas y varios árboles que así, de pronto, parecen almendros, pero que muy bien pudieran ser algarrobos (nosotros no entendemos de Botánica). Al fondo hay sábanas tendidas secándose al sol. Más al fondo todavía, se ven casas. Y encima, montañas. Y más encima aún, el cielo. Y sobre el cielo... ya no hay nada más. ¿Es que les parece poco?

Pero el que de verdad se llevó el gato al agua en esto del impresionismo fue Joaquín Sorolla (1863-1923), nacido en Valencia y muerto, sin embargo, en Cercedilla.

A su impresionismo se le ha llamado «luminismo» por sus tonos claros, sus blancos, sus reflejos y, en general, por los muy limpios que van todos sus personajes. Pinta el Mediterráneo y todo lo que le

rodea: bañistas, señoras que se mojan los pies en el mar, pescadores, chiringuitos de playa, ensaladas de tomate y atún con aceitunas, etc.

Este estilo resplandeciente tiene como resultado que en el invierno y en los días de lluvia, Sorolla no daba golpe.

Paseo por la playa muestra a dos señoras de blanco impoluto paseando por la playa con grandes sombreros. Se anticipa que los bajos de los vestidos se les van a poner perdidos. *¡Y aún dicen que el pescado es caro!* es un cuadro social, donde vemos a un pescador herido al que le están curando en un sitio tan cochambroso que nos tememos que la herida se le infecte y se le ponga mucho peor.

Dicen los libros que Sorolla era el pintor de la alegría, pero es mentira. Vean el gesto que pone en su *Autorretrato* y ya nos dicen.

EL ANTICUADO ARTE MODERNISTA

Hace ya un montón de años (más de cien) unos señores muy *demodé* decidieron llamar 'modernismo' a todo lo que hacían y así ha quedado el nombre.

Bien es verdad que en otros lugares al siguiente movimiento artístico no se le llamo así: recibió el nombre de Art Nouveau, Jugendstil, Liberty, Sezession, Nieuwe Kunst o «esa arquitectura horrorosa que se hace hoy en día».

Esto no es del todo justo, pues el modernismo hizo cosas admirables, sobre todos en los elementos «pegados» (ornamentación colocada en las paredes) y en los cachivaches que llenaban las habitaciones, pomposamente conocidos como «artes suntuarias».

Los artistas cogieron a su imaginación y la echaron de su casa (o la dejaron volar, según se quiera mirar). Se enamoraron todos de las líneas curvas y sus entrelazamientos, y se dedicaron básicamente a mezclar.

Mezclaron las líneas construidas con las formas naturales, las estructuras clásicas con los adornos románticos, la mitología clásica con los símbolos históricos y el café con leche con el puré de patatas: cualquier cosa valía, siempre que resultase distinta de lo anterior.

Otra idea suya era democratizar la belleza o so-

cializar el arte, de manera que hasta los objetos más cotidianos tuvieran un valor estético. De ahí viene la tradición de pintar los botijos.

Otras características del modernismo: exotismo, sensualismo, erotismo, naturalismo y más ísmos.

La arquitectura modernista es un arte burgués, la mar de caro, con lo que había que engañar a alguien que pusiese el dinero para poder hacer cualquier construcción experimental.

El belga Victor Horta (1861-1947) fue un hacha en el arte de hacer tejados ondulados. El vienés Otto Wagner (1841-1918) se caracterizó por pintar las fachadas de las casas de muchos colorines, como si fueran la portada de una revista de modas. Charles Rennie Mackintosh (1868-1928) en Inglaterra se pirraba por las formas prismáticas y octogonales.

En España hay muchos y buenos arquitectos, como Puch y Cadafalch, Domenech y Montaner, Muncunill y Parellada y otros de nombres todavía más peculiares. Pero Antonio Gaudí (1856-1926) se los merienda todos de una sentada, oscureciendo sus nombres hasta que casi no se les distingue, por mucho que uno mire. Una pena, pero así es la ley de la selva, en la que el grande se come al chico.

Gaudí era un todoterreno que construyó sus edificios globalmente (no desde un globo); tenía una visión de conjunto más amplia que un campo de fútbol de primera división. Integraba en su arquitectura todos los trabajos artesanales, que él mismo dominaba la perfección: cerámica, vidriería, forja de hierro, car-

pintería. Su razonamiento era el siguiente: si él mismo podía ocuparse perfectamente de todas las tareas en el edificio que estaba construyendo, ¿por qué iba a pagar unos sueldos para que otros se lo hicieran? No le faltaba razón.

Hoy en día Gaudí está considerado un genio del arte, equiparable a cualquier otro de esos tan sobrevalorados que hay por ahí y a los que sus países respectivos promocionan sin cesar debido a su chauvinismo.

¿Edificios importantes? Un montón.

Claro, que todo el mundo piensa antes que nada en *La Sagrada Familia*, una catedral que cuando esté acabada será muy cuca. Aquí estamos siendo malos: ya es muy cuca, aún sin acabar. Está en Barcelona, o eso nos han dicho, y no se parece a nada conocido. Se asemeja a un gran pastel al que se le hubiera derretido un poco el *fondant*, pero no deja de ser original. Se la conocía como «La catedral de los pobres» porque nunca parecía haber bastante dinero para acabarla.

Don Antonio también hizo jardines, como el Parque Güell, para el que aprovechó todos los ladrillos y azulejos rotos que le habían sobrado de sus múltiples construcciones.

Su obra es ingente y muy funcional, pues construía las casas y te las daba ya amuebladas en el mismo estilo, lo cual evitaba a los nuevos dueños del edificio gran parte de las molestias de una mudanza.

Podemos mencionar su Casa Vicens, su Capricho en Comillas, el Colegio de las Teresianas, el Palacio Episcopal de Astorga o la Casa Botines. Podríamos mencionar otras más también, pero son muchas y la tinta está cara.

El pobre Gaudí murió atropellado por un tranvía, algo que no esperaba en absoluto y que le pilló completamente desprevenido.

La escultura modernista tuvo como tema central la figura femenina desnuda y en distintas actitudes. ¡Ah, pillines!

Los que han querido ver una nítida separación entre el Art Nouveau y el Art Decó no han conseguido más que hacer el ridículo, pues no hay tal: sólo el hecho de que ambas formas de lo mismo se hallen separadas por el año 1920, no se sabe a ciencia cierta por qué. De todas maneras, y pese a lo mucho que la cosa prometía en un principio, lo más memorable de la escultura de esos años es la consabida figurita de porcelana de la señora con galgos y pamela.

Esta escultura empleó mármol para los monumentos de envergadura y también bronce, cerámica, vidrio y hasta la combinación crisoelefantina de marfil y oro, en un esfuerzo inaudito de hacer algo que no se hubiera hecho ya con anterioridad. Estas últimas estatuas, con ustedes muy bien comprenderán, no eran excesivamente grandes.

Arístides Maillol (1861-1941) fue un polifacético artista plástico, lo que no quiere decir que estuviera hecho de ese material, sino que se dedicó a la pintura,

la escultura, la cerámica y otras manualidades por el estilo. Su estatua *El aire* es una señora desnuda a la que, efectivamente, le está dando el aire. *La noche* es una señora desnuda que está durmiendo. *El río* es una señora desnuda, tirada por el suelo en altitud serpenteante. *La montaña* es una señora desnuda sentada, sólo que es más gorda que las otras. Su obra principal, *La Mediterránea*, es otra señora desnuda, muy parecida a las anteriores, que ha seguido la dieta mediterránea.

En España tenemos a los hermanos Venancio (1830-1919) y Agapito (1833-1905) Vallmitjana, que serían más conocidos si se hubieran llamado de otra manera.

Del primero es el *Rosario Monumental de Monserrat*, una serie de esculturas religiosas puestas en el macizo del mismo nombre y pagadas por los suscriptores de la revista *El Mensajero del Corazón de Jesús*, que imaginamos que debió de tener en su día una tirada descomunal para sufragar todo aquello. Del segundo es el monumento ecuestre de Jaime I «el Conquistador», en Valencia, donde se ve perfectamente al caballo y al rey, aunque se echa de menos a la sota.

Josep Llimona (1864-1934) también es digno de al menos unas poquitas líneas. Destaca su obra *El Ángel Exterminador*, que está puesto en una esquina de un cementerio de Comillas, con la espada en la mano y cara de pocos amigos.

Enrique Clarasó (1857-1941) y Eusebio Arnau (1864-1933) también fueron nombres importantes del

modernismo escultórico. Pedro Martínez, en cambio, no lo fue. Es más, no sabemos ni siquiera si este señor existió realmente.

Antes de pasar a la pintura modernista y acabar de una dichosa vez con esta sección, hemos de informar al lector de que en esta época comenzaron a considerarse como arte otras actividades a las que antes se miraba un poco por encima del hombro. Nos referimos a la forja, la cristalería, la cerámica, la joyería, el mobiliario, las artes gráficas, las monas de Pascua y las figuritas de chocolate. Pero debido a la velocidad adquirida en la redacción de este estupendo libro, no tenemos ni un momento para detenernos en ellas.

La pintura del modernismo —mezcla de postimpresionismo, simbolismo, decadentismo, prerrafaelismo y cualquier otra cosa que se hiciera por aquellos años— sigue teniendo a la mujer como tema central, con un tratamiento erótico que llega en muchos casos hasta la perversión francamente denunciable. Hay, además, un *horror vacui* que obliga a los artistas a llenar todo el espacio, cosa que hacen echando mano de formas orgánicas, especialmente vegetales (flores, hojas, tallos retorcidos y algún que otro champiñón). Abundan las obras alargadas y apaisadas, una forma subliminal de informarnos de que estos pintores eran altos y gustaban de estar tumbados siempre que podían.

Mencionaremos a pocos pintores, porque vamos estando ya un poco hartos.

Tenemos a Gustav Klimt (1862-1918), un pintor medio simbolista y medio austriaco, cuyo cuadro más conocido es *El beso* y que parece pintado con pan de oro. Dos rostros se besan y el resto son circulitos, cuadraditos y puntitos amarillo-dorados que, bueno, no está mal. (Sólo después de haber escrito esta frase nos enteramos de que el muy sinvergüenza utilizaba en efecto pan de oro para que sus cuadros luciesen más. ¡Hombre, eso es trampa!)

Su *Retrato de Adele Bloch-Bauer I* tiene que ser precioso, porque se vendió por 135 millones de dólares en la galería Neue de Nueva York.

Y ahora insertamos en la pintura del modernismo a Tamara del Enrique.

Tamara de Lempicka (1898-1980) fue una pintura del Art Decó a la que le gustaba pintar la figura humana con pliegues, como si la piel fuese tergal... Su especialidad eran las señoritas de ojos verdes y su estilo es muy reconocible, sobre todo si te fijas en la firma al pie del cuadro.

La modelo parecía siempre ser ella misma, así es que debió de pasar muchas horas con el «Cristasol» limpiando el espejo, para verse bien al pintarse. Un ejemplo de autocuadro sería *Autorretrato en el Bugatti verde* (por lo visto tenía otros de distintos colores).

Se caracteriza por un incipiente cubismo en la ropa y un claro virutismo en el pelo ('virutismo': tendencia estética a que los pelos parezcan virutas de madera o rizos de mantequilla, de esos que te dan en el desayuno en los hoteles de lujo).

Hay pintores de otras nacionalidades, pero con unos nombres tan... modernistas, que se nos hace difícil hablar de ellos. Juzguen ustedes: Toorop, Evenepoel, Rysselberghe, Metlikovich, Hohenstein y Wyspianski. Aunque se los contásemos, seguro que se les olvidaban enseguida, por lo que optamos por no hacerlo.

De los españoles sí hay que hablar, aunque sólo sea por sentido patrio.

Ramón Casas (1866-1932) por su apellido hubiera debido ser arquitecto, pero se dedicó al arte de Apeles. Como él era de Barcelona, hizo retratos y caricaturas de catalanes, que le pillaban más cerca y no le obligaban a desplazarse. Realizó cuadros de crítica social, como *El garrote vil*, donde se ve una ejecución en una plaza, pero se ve tan lejos que no se entera uno de los detalles y la muchedumbre que pinta igual puede estar viendo una muerte que escuchando a un músico callejero.

Es curioso su cuadro *Interior al aire libre*, donde una pareja evidentemente pudiente y adinerada toma el té en el patio de su casa mientras se dedica a poner verde a alguna de sus amistades. El *Retrato de las señoritas N.N.* está muy bien pintado, pero aun así no dan ganas de casarse con ninguna de las dos, por lo que entendemos que su padre malgastó aquí su dinero.

Santiago Rusiñol (1861-1931) fue escritor y también pintor en lengua catalana, aunque sus cuadros no se han traducido aún al castellano. Es más paisajista que otra cosa y tiene un gusto especial por el

musgo de las paredes y el limo de los estanques, como puede admirarse en su cuadro *Jardín de las Elegías*, donde pinta una alberca. También hizo un *Fauno viejo*, estatua en medio de un laberinto de setos que debe de estar en los jardines de Aranjuez u otro sitio por el estilo... Sus paisajes tienen todos mucha luz, porque de noche no salía a pintar, ya que se resfriaba.

Nos gusta mucho Hermenegildo Anglada Camarasa (1871-1959), siempre en precario equilibrio entre movimientos, con un pie en el modernismo orientalizante y el otro en las vanguardias, aunque no se cayó ni para un lado ni para el otro.

Sus cuadros son muy coloridos, con gran cantidad de floripondios de todo tipo y por todas partes. Tanto sus paisajes como sus cuadros de señoritas parecen un tanto inacabados, pero su elección de colores es muy acertada y, para decirlo sin delicadeza, sus manchas están bien puestas, con acierto. Entre sus lienzos están *Granadina*, *Chica inglesa*, *Gitana con niño*, *La novia de Benimamet*, *La valenciana entre dos luces* y bastantes otros con títulos por un estilo.

EL INCONGRUENTE
ARTE DEL SIGLO XX

Hemos consultado la lista de las formas de arte del siglo pasado y se nos han puesto los pelos de punta. Contamos no menos de setenta estilos. Como ustedes imaginarán, hablar de todo sería una tarea hercúlea (o sansónica, si se prefiere un término menos helénico y más semítico).

Entre estos estilos hallamos algunos francamente dignos, como el expresionismo o el cubismo, y algunos otros como los llamados brutalismo o transvanguardia que nos parecen directamente una tomadura de pelo. Otros, como el Opt-art, el De Stijl o el Arte povera, no los entendemos porque no hablamos idiomas.

¿Qué hacer? Pues nos ceñiremos a lo más esencial y dejaremos el vorticismo, el neo-pop, el rayonismo, el suprematismo y la abstracción postpictórica a un lado y el que quiera saber de ellos que se las apañe como mejor le parezca, porque no lo vamos a hacer todos nosotros.

Iremos arte por arte, en orden cronológico, y ¡allá penas!.

La arquitectura moderna, entendida como algo estilístico y no cronológico, es bien simple. Intenta simplificar formas, quitar angelotes de las fachadas, eliminar carros con caballos de la parte de arriba de

los edificios de oficinas de seguros y columnas dóricas de las puertas de los bancos. Pretende emplear el acero y el hormigón para que las casas no se caigan tan pronto. Se ve obligada a hacer construcciones más altas, porque el suelo se pone carísimo. Se centra principalmente en su funcionalidad, inventada —según él— por Le Corbusier, con lo que los edificios tienen salones de baile más pequeños que antes, pero en cambio, retretes en todos los pisos, lo que constituye uno de los avances innegables de la especie humana.

Podemos —si ustedes quieren— decir nombres de esos que quedan bien, como «neoplasticismo», «funcionalismo racionalista», «estilo internacional», «deconstructivismo», «arquitectura orgánica» y cosas así, aunque todo ello acaba derivando en lo mismo: edificios feos pero que salgan lo más barato posibles y en los que funcionen las cañerías.

A la hora de mencionar a algunos arquitectos notables tenemos mucho donde elegir; por ello mismo no nos vemos capaces de decidirnos por ninguno y sólo hablaremos de algún que otro edificio suelto, de los muchos que hay por ahí.

El *Centro de la Bahaus* en Dassau, de Walter Gropius (1883-1969) es una gran caja de zapatos gris, pero que no se puede criticar, porque los «entendidos» se te echan encima. Es tan feo que los componentes de la escuela Bahaus, avergonzados, emigraron todos a otros países.

La funcionalista Villa Saboya es la obra maestra

de Le Corbusier (1887-1965) y se trata de una casa rectangular de un solo piso, elevada por unos cuantos «pilotis» (columnas de toda la vida) entre los cuales puedes aparcar el coche.

La Casa de la Cascada, de Frank Lloyd Wright (1867-1959) es una construcción organicista en la que el edificio se mezcla con la naturaleza, lo que no es lo mismo que el que la naturaleza se mezcle con el edificio, que es lo que sucede cuando en tu jardín plantas un árbol muy cerca de la pared y las raíces acaban rompiéndotela.

La Ópera de Sidney, de Jørn Utzon (918-2008) es una gran alcachofa de cascarones de hormigón, sólo que está en una especie de islita y con las luces queda muy aparente por las noches.

El Centro Pompidou de París, es un edificio horroroso, que parece rodeado de andamios por todas partes y en el que las cañerías se han puesto por fuera. Es de estilo High-Tech. Lo hicieron Renzo Piano (1937) y Richard Rogers (1933) al alimón y los tribunales franceses les absolvieron, lo que le hace a uno perder la fe en la justicia humana.

Y como en España no íbamos a ser menos en eso de tener edificios desagradables, poseemos uno tremendo: el Museo Guggenheim, de Bilbao, construido por Frank Gery (1929), en el estilo de construcción llamado «deconstrucción», lo cual, además de una contradicción en términos, nos parece una imbecilidad tremenda.

Yéndonos un poco más para atrás nos damos de

bruces con algún que otro rascacielos, como el Empire State Building de New York, de los arquitectos Richmond Shreve (1877-1946), William F. Lamb (1883-1952) y Arthur L. Harmon (1878-1958), ya superado en altura por muchos otros, pero que sigue siendo el único al que se subió King Kong.

Pasemos a la escultura, también vista *grosso modo*, porque a estas alturas no tenemos ánimos para más.

Las esculturas modernas se dividen en las que parecen algo y las que no parecen nada, a las que se suele calificar de «evanescentes», por no decir de ellas algo peor. Como esto resulta feo decirlo, se inventan los términos 'expresionismo' y 'abstraccionismo', qué quieren decir eso mismo.

Aseguran las enciclopedias que el expresionismo, más que un estilo, fue un movimiento heterogéneo, una actitud y una forma de entender el arte que aglutinó a artistas de tendencias muy diversas que hacían todos lo que les daba la gana. La idea era que la visión interior del artista —la «expresión»— venciese al efecto que producía la obra en otros —la «impresión»— y a nosotros nos parece muy bien, por qué no es de justicia que tú intentes pintar, por ejemplo, una *madonna* con el niño en brazos y no te salga muy parecida, y la gente tenga la impresión de que has pintado unas berenjenas cociendo en un puchero. La obra tiene que ser lo que tú quieras que sea, porque como dejes decidir a los demás, se arma el lío.

Un escultor mencionable fue Ernst Barlach (1870-1930) —a quien ya conocemos—, que talló en

madera la miseria de los campesinos que veía cuando viajaba en tren. Como les echaba sólo una ojeada fugaz, luego tenía que recurrir a la memoria, por lo que sus figuras —¿para qué ocultarlo?— no parecen campesinos. Su *Cenotafio de Magdeburgo* no tiene nada que ver con lo que hemos contado más arriba, pero es su obra más conocida.

En esta relación sale (y hasta diríamos también que sobresale) Wilhelm Lehmbruck (1881-1919). Su obra gira como un tiovivo en torno al cuerpo humano y lo muestra en toda su agonía y miseria. Su talla *Mujer arrodillada* (con la cabeza pegada al suelo) parece estar buscando una horquilla que se le hubiese caído debajo de una consola. No tiene rasgos faciales (ni en ningún otro sitio) que permitan saber si es una mujer u otra cosa similar.

El abstraccionismo consiste en quedarse abstraído pensando en las musarañas mientras realizas una obra de arte, con lo que, cuando quieres darte cuenta, la has acabado y no se parece en absoluto a nada.

Un buen representante sería Jorge de Oteiza (1908-2003), exponente de la Escuela Vasca, que tenía un propósito experimental propio, lo que dice mucho de él, pues le diferencia de otros cantamañanas que se limitan a hacer lo que se lleva en cada momento o lo que se vende mejor.

Una de sus obras más conocidas, mencionadas y recordadas es su *Variante ovoide de la desocupación de la esfera*, situada en Bilbao, frente al ayuntamiento (ya saben, en la plaza de Ernesto Erkoreka, pero un poco

a la derecha), que no les describimos porque la habilidad de nuestra pluma no da para tanto. Básteles saber que hay dos esferas unidas por algún sitio y que mide seis metros por ocho.

Por último (¡qué pronto estamos acabando con la escultura, ¿eh?!) tenemos a Eduardo Chillida (1924-2002) —bueno, no es que lo tengamos nosotros: es una manera de hablar—, conocido por sus trabajos en hierro y hormigón y por una nariz «con mucha personalidad», como suele decirse. Su obra es ingente, cosa que resulta especialmente meritoria si se considera que se pasó la vida yendo de acá para allá recogiendo infinidad de premios y condecoraciones, así es que no sabemos cuándo le daba tiempo a hacer nada.

Hay que decir en su disfavor que su famosísimo *Elogio del Horizonte* no es sino una construcción de hormigón en la que una especie de aro incompleto se sustenta sobre dos patas desiguales. Y se parece sospechosamente a otras de sus obras, por lo que nos asalta la sospecha de que vendió el mismo diseño, fotocopiado del revés, a varios ayuntamientos distintos. Pese a esto, la fama ya no hay quien se la quite.

En la pintura del siglo XX hay que tener en cuenta principalmente a las vanguardias, porque si no lo hacemos, las vanguardias se enfadan con nosotros y no nos vuelven a dirigir la palabra.

Tenemos en primer lugar el fovismo o fauvismo (los integrantes de este movimiento aún no han decidido cuál de los nombres es el correcto, pero nos han prometido que nos darán un término definitivo antes

del verano). *Les fauves* (las fieras) se llamaron unos cuadros de bichitos salvajes presentados en 1905 en una u otra exposición parisina. El rasgo característico de estos pintores fue su empleo provocativo del color (en sus cuadros, no es que ellos se pintaran; bueno: no todos).

Henri Matisse (1869-1954) desarrolló su propio estilo-pastiche, mezclando vangoghiada y gauguinada con el arte de las cerámicas persas y las telas moriscas. *Naturaleza muerta con berenjenas* es un homenaje al papel pintado de florecitas, que parece dominar toda la tela. Hay, efectivamente, dos berenjenas sobre una mesa, pero se requiere de un verdadero esfuerzo visual para distinguirlas. Cuando por fin lo logras, resulta que se parecen más bien a dos peras de agua.

Otro de sus cuadros emblemáticos es *La alegría de la huerta*, donde hay figuras desnudas de diferentes tamaños retozando en un bosque[10].

Otro señor un poco menos faba que Matisse es George Braque (1882-1963), que también fue cubista, cosa que le perdonaremos por ahora. Nos interesa su aportación al fierismo.

Braque no sólo rompió la visión clásica, utilizando formas geométricas para las naturalezas muertas, sino que también se compró una casa con jardín en Varenguille, a un precio muy razonable.

[10] El cuadro se llama *La alegría de vivir* realmente. *La alegría de la huerta* es una zarzuela que tiene lugar en Murcia. Aquí Gallud Jardiel, autor de este libro, ha patinado indecentemente. *(Nota del editor)*.

Paisaje de L'Estanque es un paisaje muy colorido, como ya nos esperábamos. Se caracteriza por la ausencia de sombras y porque parece estar pintado en dos patadas y sin pensárselo mucho.

En realidad, Braque inventó el cubismo, reduciendo el mundo a formas geométricas para no tener que aprender a dibujar y poderlo hacer todo con una regla. Sin embargo, Picasso se ha hecho más famoso. ¡Cosas de la vida!

Juan Gris (1887-1927), cuyo verdadero nombre era Victoriano González-Pérez, fue un maestro del cubo que se fregaba él solito los suelos de su casa. En ocasiones recortaba cartón y papel de periódico para pegar los trozos sobre el lienzo con el propósito de acabar antes, pero consiguiendo un efecto harto original. Los críticos no le hicieron mucho caso cuando estaba vivo; después de muerto ya ha sido otra cosa: les ha gustado más: y es que los críticos de arte son gente muy rara.

Un ejemplo de su trabajo sería *Guitarra sobre una silla*, en donde las formas se superponen de tal manera que parece que es la silla la que está sobre la guitarra, chafándola. Su *Retrato de Pablo Picasso* explica por qué, habiendo sido ambos tan amigos durante un tiempo, acabaron peleándose.

Pablo Picasso (1881-1973) fue el artista que más prestigio consiguió pintando deprisa y corriendo. Aunque sabía dibujar muy bien, optó por no hacerlo durante casi toda su vida. Supo elevar el ringorrango al rango de lo sublime y, de paso, forrarse con ello.

Su obra *Las señoritas de Avignon* es un cuadro cubista como el solo. Mide exactamente 243,7 × 233,7 centímetros, dato que interesará a muchos. En él se ve a unas señoritas desnudas con cara de caballo que se están desperezando. Deben de ser hermanas, porque se parecen mucho unas a otras, y hay que decir en su favor que todas se han depilado para salir en el cuadro.

Su lienzo más conocido es, sin duda, el *Guernika* (un toro en una cacharrería), una importante obra que nos transmite el horror de la guerra o simplemente el horror. (Se ha notado mucho que Picasso no nos gusta, ¿no es así?)

El futurismo es otra variante vanguardesca, cuya culpa se le achaca al poeta Marinetti, que fue, a fin de cuentas, quien firmó el manifiesto y cargó con la responsabilidad. Preconizaba la ruptura con el pasado y la exaltación de lo nacional, lo guerrero, el movimiento, la gimnasia y los semáforos.

Meteremos aquí a Umberto Boccioni (1882-1916), que a más de futurista fue otras cosas, pero que nos sirve muy bien como ejemplo. Su cuadro *Dinamismo de un ciclista* es impresionante, por más que recuerde al monstruo Godzilla saliendo del mar y merendándose a un barco de pescadores de salmonetes.

El expresionismo tiene más donde elegir. Por ejemplo, Edvard Munch (1863-1944), un noruego angustiado autor de *El grito*, un conjunto de cuatro cuadros que es lo más feo que se ha pintado nunca, razón por la cual se ha hecho tan famoso reciente-

mente, aprovechando el mal gusto reinante en nuestros tiempos.

En España tenemos a un expresionista de pro, José Gutiérrez Solana (1886-1945), que presenta una visión pesimista y degradada de su país, en lo que no le falta razón. Pinta fiestas populares siniestras, usos y costumbres malsanos y retratos de canallas, todo ello bordeando las figuras con un trazo negro muy característico.

Su cuadro *Mis amigos*, donde retrata los que iban a la tertulia de Pombo a que Ramón Gómez de la Serna perorase sin dejar hablar a nadie más, es célebre. *Reunión en casa del obispo* refleja la España negra. Tiene también muchos cuadros de encapuchados y sus payasos no son especialmente alegres, sobre todo los que tocan el acordeón.

Otro expresionista más agradable es Amedeo Modigliani (1884-1920), que pintó retratos alargados con expresión de aburrimiento (porque los chistes que les contaba a sus modelos mientras los pintaba eran francamente malos). Sin embargo, presentan un deje lánguido que les confiere cierto encanto. Podemos mencionar su cuadro *Madame Kisling* cómo podríamos mencionar cualquier otro, ya que todos parecen el mismo.

Paul Klee (1879-1940) fue un pintor indeciso y caprichoso que tan pronto era surrealista como expresionista o abstracto, según tuviese el día.

En su faceta expresionista —que es la que de verdad nos interesa para rellenar este apartado— se

obsesionó con el color. Su cuadro *El gato y el pájaro* muestra un primer plano de un gato de ojos verdes y bigotes también verdes. Cuando el artista quiere darse cuenta, ha rellenado todo el lienzo y ya no queda sitio alguno para el pájaro, por lo que decide tatuárselo al gato en el entrecejo. El pájaro, sin embargo, no parece que que vuele, sino que va andando y está obviamente desplumado.

Piet Mondrian (1872-1944) fue miembro de De Stijl (aunque dejó varias cuotas a deber) y fundador del neoplasticismo, que, aunque parezca lo contrario, no tenía nada que ver con hacerse una operación para retocarse las narices.

El neoplasticismo usa pocos colores y prefiere los fondos claros, los temas alegres y las líneas fundamentales. *Composición en rojo, amarillo, azul y negro* es una serie de cuadrados de colores de diferentes tamaños que nos recuerda al hule que se usaba en los años sesenta para las mesas de la cocina. Otra obra suya, titulada *Rombo con líneas grises* se la pueden imaginar ustedes.

Viene después (o antes, más bien; el lector amable nos perdonará el desorden) el dadaísmo, que tenía por finalidad burlarse del artista burgués y provocar el caos, cosa que hay que reconocer que los artistas dadá consiguen con bastante facilidad y frecuencia.

Max Ernst (1891-1976) experimentó con todo lo que tuvo a su alcance y reflejo el mundo extradimensional de la imaginación y los sueños (sin excluir las pesadillas esas que te dan si cenas langosta en mal

estado).

Quisiéramos mencionar algún cuadro dadaísta de este señor, pero sólo encontramos lienzos surrealistas, por lo que renunciamos a nuestro propósito.

El surrealismo aprendió todo del dadaísmo y luego le comió el terreno, como hizo Platón con Sócrates. Consiste en usar el inconsciente como fuente de inspiración artística. Como la mayoría de la gente no piensa, los artistas que decidieron no pensar ellos tampoco obtuvieron las simpatías del gran público.

Marc Chagal (1887-1985) pintó algunos temas bielorrusos, otros de la Biblia y algunos que nos recuerdan a los grandes maestros de la ciencia-ficción. En *El mensaje bíblico*, por ejemplo, se ve en primer término a un novio que le da flores a su novia. Al fondo hay unos árboles azules y, sobre ellos, una ciudad; y encima de la ciudad (no sabemos cómo lo consigue el pintor) una cabra que mira al sol (que está más abajo). El pintor quiere transmitirnos una idea básica: a fin de cuentas el cuadro lo está pintando él y por eso lo hace como mejor le apetece, sin encomendarse a Dios ni al diablo.

René Magritte (1898-1967), no contento con ser surrealista, es, además, belga. Hizo imágenes provocativas e ingeniosas para obligar a los mirones (a los que miraban sus cuadros, queremos decir) a que se hicieran más conscientes de algo, aunque no sabemos exactamente de qué. Una muestra es *El hijo del hombre*, que representa a un señor con traje y bombín (que parece que trabaja en algún barrio de la City de Lon-

dres) que tiene una manzana reineta delante de la cara (¿o es «Golden»?; no estamos seguros porque no entendemos de manzanas).

Si alguien le sacó verdadero partido a eso de pintar cualquier cosa y justificarla diciendo que la había soñado fue Joan Miró (1893-1983), que desarrolló un estilo «infantil» consistente en colores puros, formas simples (estrellitas, puntitos y alguna que otra lunita) y ya. Según dicen sus detractores (y nosotros nos lo creemos a pies juntillas) pintabas docenas de lienzos de una sentada. Los disponía en una gran sala, cogía el bote del amarillo e iba caminando y haciendo estrellitas y manchitas aquí allá, una o dos en cada lienzo. Luego se daba otra vuelta con el rojo, otra con el negro, otras con el azul y al acabar el paseo no sólo había bajado el colesterol y los triglicéridos, sino que tenía un montón de cuadros vendibles por una pasta gansa. Si a esto le sumamos que consiguió todos los contratos municipales para embadurnar de colores un montón de fachadas de edificios públicos, veremos que no siempre se calumnia los catalanes.

Mujer, pájaro y estrella es uno de sus innumerables cuadros de circulitos policromados.

Pero el más surrealista de todos ellos es Salvador Dalí (1904-1989), que fingió toda su vida estar como una cabra para que la gente le dejará hacer su santa voluntad sin ponerle obstáculos. Tiene pinturas magníficas, como *Cristo de San Juan en la cruz*, donde se ve la crucifixión desde arriba en un ángulo originalísimo. También hay cuadros de relojes blandos y elefantes

con patas largas.

Describiremos *Sueño causado por el vuelo de una abeja alrededor de una granada un segundo antes de despertar*, en el que vemos a unos tigres que salen alegremente de un salto de la boca de un pescado, mientras Gala (la esposa del pintor) posa desnuda para él, ahorrándole el tener que pagar a una modelo. Ella está sensualmente tumbada sobre un trozo de hielo a la deriva en el mar y se debe de estar quedando tiesa de frío. En segundo término, un elefante de los descritos transporta sobre su lomo un obelisco y, a juzgar por la prisa con que corre, le deben de estar esperando en algún sitio con mucha impaciencia y parece que llega tarde. Es un día soleado y en el mar no hay olas, aunque si una escopeta que flota sobre las aguas.

¿Qué quiere decir todo esto? Que cuando eres un genio te puedes permitir el lujo de pintar lo que quieras y dejarte el bigote como te dé la gana.

Dando un salto nos vamos a América a hablar del muralismo mexicano, que es un estilo de pintura colombiana consistente en pintar en el suelo. (No: es broma; es de México y se pinta en las paredes.) Surgió tras la Revolución de 1910 y se centró en temas políticos y sociales y en el pasado indígena.

Diego Rivera (1886-1957), un comunista de Guanajuato, es el artista más famoso de México, aunque no tanto por sus murales como porque sale en los billetes de 500 pesos. En sus diseños hay siempre mucha gente y el artista desprecia la perspectiva, de manera que la mayor parte de las figuras parecen es-

tar subidas en la cabeza de los que están más abajo, aunque, eso sí, no les despeinan en absoluto. Su genial mural *Sueño de una tarde dominical en la Alameda central* es una obra monumental en posición horizontal que refleja en forma real a la clase social de la burguesía liberal de la capital.

Llegamos, por fin, al abstraccionismo —ya descrito al hablar de la escultura y que recibe también el nombre de «inclasificabilismo»—, que ha dado muchas grandes obras pictóricas de esas que no se pueden interpretar en la manera en que mejor te apetezca. ¿A quién elegiremos para ilustrar este movimiento? ¡Hay tantos...! Creemos que Vassili Kandinsky (1866-1944) nos servirá perfectamente.

Este señor, más ruso que la ensaladilla, consideraba que desde el Renacimiento el arte no había variado sustancialmente y que ya iba siendo hora de agitar un poco el cotarro y cambiar algo. De ahí su salto de pértiga hacia la abstracción (conocida vulgarmente como «esas manchas»).

Usó mucho el punto y a veces hasta la línea, sin complicarse la vida con nada más elaborado. Es especialmente representativo su cuadro titulado *Composición ocho*, que son puras formas geométricas flotando en un espacio euclidiana de símbolos enigmáticos. Estas formas están sutilmente armonizadas y colocadas para resonar con el alma del observador (o, al menos, eso es lo que hemos leído en algún sitio).

En el otro extremo de la galaxia está el hiperrealismo, que es una variedad de arte destinada a todos

aquellos que no pueden o no quieren hacer fotografías. Describe la realidad con minuciosa perfección. Se menciona lo sucedido con un cuadro hiperrealista que representaba unas pescadillas en un plato y que estaba tan bien pintado que el que lo compró no pudo resistir la tentación y se las cenó esa misma noche sin dejar casi ni las raspas.

En los Estados Unidos tenemos a Norman Rockwell (1894-1979) quien, pese a ser de Massachusetts, fue un gran ilustrador. Pintó la realidad norteamericana en todo su esplendor: la cena del Día de Acción de Gracias, el partido de béisbol, la niña esperando en la antesala del dentista y cosas por ese estilo. En su retrato de John F. Kennedy se ven todos y cada uno de los cabellos del presidente, tal es el grado de su virtuosismo con el pincel. (Por cierto, que le habían hecho un corte de pelo infame.) Tiene también otro retrato de Richard Nixon, pero que se popularizó menos, no sabemos por qué.

Y en cuanto a los hiperrealistas españoles, está por ahí Antonio López (1936), que consigue la perfección fotográfica con un procedimiento sencillo y eficaz: tardar varias décadas en acabar un cuadro. (¡Así cualquiera!)

López es un gran amante de los grises (de los tonos grises, se entiende; no nos referimos a la policía del tardo-franquismo) y de los tejados, en ese orden. Pinta admirablemente edificios y hace desaparecer a la gente y a los coches sin ningún reparo, como en esos cuadros desiertos de las calles madrileñas por las

que parece que va a surgir en cualquier momento Charlton Heston, como en *El último hombre vivo*, una verdadera película de culto. *Madrid desde Capitán Haya* o *Madrid visto desde el cerro del Tío Pío* son ejemplos de estas obras.

No falta tampoco en su pictografía el lavabo con cepillo de dientes, brocha, peine y frasco de colonia.

La monarquía española le encargó un retrato, *La familia de Juan Carlos I*, y, claro, con su gran habilidad sacó a todos parecidísimos... a alguna foto de veinte años atrás, donde todos eran mucho más jóvenes. (Creemos que se lo pagaron al precio de veinte años antes.)

Acabando ya con el arte del siglo XX (no sabemos si en el siglo XXI se ha hecho nada hasta la fecha digno de mención), no podemos olvidarnos del psicodélico Andy Warhol (1928-1987), que fue el comadrón del *pop-art*, si es que es posible que el arte sea popular o que lo pop sea artístico.[11]

Warhol es, por excelencia, el pintor de supermercados, pues se inspiró en letras en latas de sopa, paquetes de galletas y guisantes congelados. También le gustaban las rubias, por lo que pintó a Marilyn Monroe con sólo cuatro colores, como si fuera una camiseta estampada. Bien es verdad que la pintó muchas veces. Tiene otros cuadros que resultan también muy

[11] Este comentario sobra, porque no estamos aquí para criticar nada sino para ser testigos neutrales e imparciales de lo que hubo, como lo demuestra el hecho de que a lo largo de este libro no hayamos expresado ninguna opinión en absoluto.

incitantes sexualmente, como, por ejemplo, el *Retrato de Mao Tse Tung*.

En fin, el hombre elevó el diseño de los tebeos a la categoría de arte y por eso se merece un piso de al menos 60 m² en la escalera interior del Edificio del Arte Mundial.

Nos da mucha cosa acabar este suculento tratado —en el que hemos hablado de grandes artistas: velázqueces, rembrandts, leonardos, vanghoges— mencionando a Antoni Tàpies (1923-2012), pero nos dicen personas autorizadas que, si no lo hacemos, nadie nos tendrá por entendidos.

Se le considera el no va más del informalismo, entendiendo por informalismo un cajón de sastre donde caben todas las tendencias abstractas y gestuales que se puedan llegar a concebir en los delirios provocados por una fiebre de cuarenta grados. El informalismo abarca la abstracción lírica, la pintura matérica, la Nueva escuela de París, el tachismo, el espacialismo y el *art brut*, todo ello considerado muy moderno, aunque quizá no tanto, pues hay ya un Nuevo informalismo del siglo XXI que deja al informalismo del siglo XX más caduco y anticuado que la abuela de Carlomagno (nos referimos a la abuela porque el abuelo era bastante más «progre»).

Tàpies el pintor de la cola de contacto, con la que igual te pega directamente en un lienzo un trozo de tela de saco, que un calcetín, que un cacho de piedra cogida de cualquier descampado cercano. No es extraño que se definan su pintura como difícil, herméti-

ca, solemne y misteriosa.

Este artista se halla a la altura de Picasso y Miró, y con eso queremos decir que sus obras han alcanzado cotizaciones similares a las de éstos cuando ha llegado el momento de comprarlas.

Como ejemplo de su arte mencionaremos su *Mural del Pabellón de Cataluña* en la Exposición Universal de Sevilla de 1942. Sobre una gran pared blanquecina, se ve escrito en negro «Catalunya» con una cruz debajo, a la izquierda. Sobre ella, unas manchas rojizas embadurnan y medio tapan las letras, como si algún gigante se hubiera herido en un dedo cortando pan para hacerse un bocadillo y hubiese esparcido su sangre por la pared. (Se nos ocurre otro parangón, pero nuestro buen gusto nos impide usarlo.)

En fin, señores: se nos han quedado muchos estilos en el tintero por falta material de sitio y de ganas de contarlos. Si fuéramos unos pedantes, seguiríamos escribiendo y escribiendo y mencionaríamos el *hard edge*, el videoarte, el nuevo realismo, el fotorrealismo, el minimalismo, el arte conceptual, el *happening*, el arte ambiental, el neoconcretismo, el neodadaísmo, el nuevo reduccionismo, *fluxus*, el *net.art* y otros muchos. Pero como no somos nada pedantes no vamos a mencionar lo que queda arriba mencionado.

*

Como todo en esta vida, este libro se acaba, señores lectores. Ha sido un placer para nosotros escribir para ustedes y, como suponemos que todos ustedes son personas educadísimas, entendemos que, de poder hacerlo, nos dirían lo mismo y nos asegurarían calurosamente que les ha encantado leer esta *Historia cómica del arte*. Consecuentemente, y fiados de su cortesía, damos sus elogios por dichos y se los agradecemos desde lo más profundo de nuestro ser (¡vaya cursilada!)

¡Que ustedes lo pasen bien, señores! ¡Hasta la próxima!

OTROS DIVERTIDOS LIBROS DEL AUTOR

¡BÚSCALOS EN AMAZON!

www.ingramcontent.com/pod-product-compliance
Lightning Source LLC
Chambersburg PA
CBHW021401210526
45463CB00001B/187